U0013611

vně píšťalky a ironické

大人系女孩の手繪插畫課

Anly 老師親授
「Q 萌三頭身」百變裝扮技法

野人

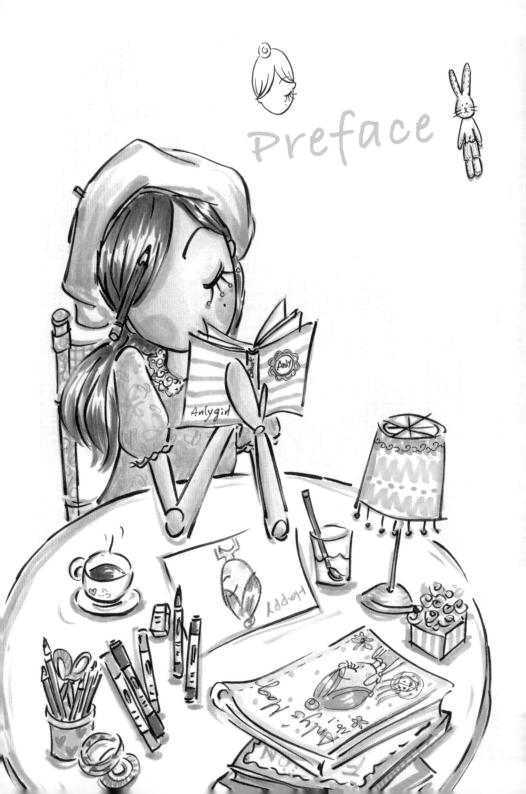

Preface

第一次看到 AnlyGirls 的人，都會問：為何她只有一隻眼睛？

其實一開始創作時，並非刻意設計成一隻眼睛，只是想簡單交代
五官，想花更多心力在身上的服裝細節。

畫多了，累積久了，單隻眼、長睫毛、擁有美人痣與木頭關節的
三頭身 AnlyGirls 慢慢成形，開始出現了自己的個性。

即便閉著眼，她還是可以透過不同姿態，傳遞內在的情感情緒。

不同於多數可愛的大眼娃娃，她不用具象的表情吸引你注意，

反而隨觀者的心情投射與想像而有不同意義。

因此，每一個人，都可以是 AnlyGirls。

透過這本書，每個人也都可以拿起畫筆，創作出自己獨一無二的
時尚娃娃。

我的自信，不是天生，是一點一滴，

我的時尚態度，無可取代。

anly

目錄 | contents

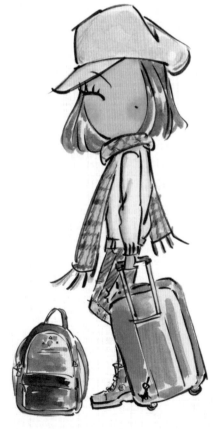

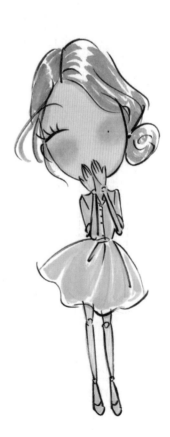

風格篇：Daily Wear

伸展台RUNWAY SHOW

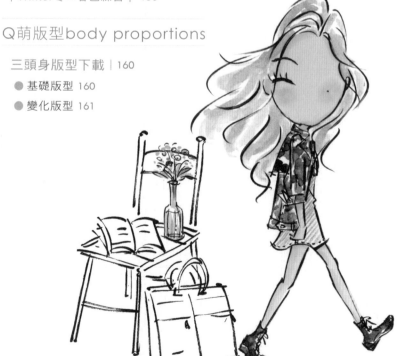

基礎篇
Hello
Anly Girls

單隻眼
長睫毛
美人痣

Anly

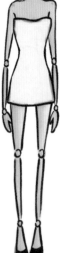

Anly Girls

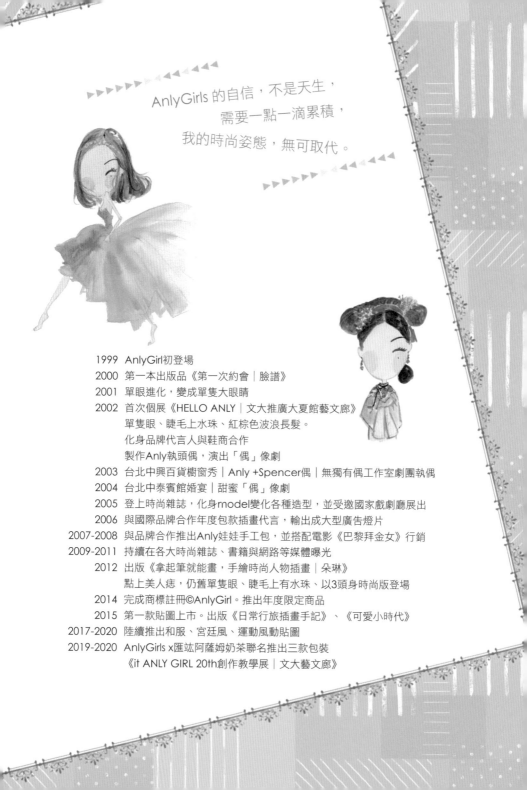

AnlyGirls 的自信，不是天生，
需要一點一滴累積，
我的時尚姿態，無可取代。

1999 AnlyGirl初登場
2000 第一本出版品《第一次約會｜臉譜》
2001 單眼進化，變成單隻大眼睛
2002 首次個展《HELLO ANLY｜文大推廣大夏館藝文廊》
單隻眼、睫毛上水珠、紅棕色波浪長髮。
化身品牌代言人與鞋商合作
製作Anly執頭偶，演出「偶」像劇
2003 台北中興百貨櫥窗秀｜Anly +Spencer偶｜無獨有偶工作室劇團執偶
2004 台北中泰賓館婚宴｜甜蜜「偶」像劇
2005 登上時尚雜誌，化身model變化各種造型，並受邀國家戲劇廳展出
2006 與國際品牌合作年度包款插畫代言，輸出成大型廣告燈片
2007-2008 與品牌合作推出Anly娃娃手工包，並搭配電影《巴黎拜金女》行銷
2009-2011 持續在各大時尚雜誌、書籍與網路等媒體曝光
2012 出版《拿起筆就能畫，手繪時尚人物插畫｜朵琳》
點上美人痣，仍舊單隻眼、睫毛上有水珠、以3頭身時尚版登場
2014 完成商標註冊©AnlyGirl。推出年度限定商品
2015 第一款貼圖上市。出版《日常行旅插畫手記》、《可愛小時代》
2017-2020 陸續推出和服、宮廷風、運動風動貼圖
2019-2020 AnlyGirls x匯竑阿薩姆奶茶聯名推出三款包裝
《it ANLY GIRL 20th創作教學展｜文大藝文廊》

時尚插畫
必備工具箱

插畫必備的工具箱裡，一定要有勾勒線條的基本畫材：鉛筆＋橡皮擦＋代針筆。接著，再準備上色所需的工具：水性色鉛筆＋麥克筆＋水彩。至於，其他如金、銀或白色原子筆，甚至小亮粉、珠飾亮片等，可以視個人喜好蒐集，用來點綴裝飾畫面。

基本工具

鉛筆 ｜ 2B

用於打草稿，從人體、髮妝到衣服配件。

勾邊筆 ｜ 代針筆 ｜ 軟毛筆

用於確認線條，勾勒整體輪廓。
「0.2 代針筆」硬筆，粗細一致，較易控制筆觸，且具防水性。
「硬式軟毛筆」軟筆，粗細不一，較隨性難控制，不具防水性。

橡皮擦

勾邊完成後，擦拭鉛筆痕跡用。

上色工具

麥克筆

軟毛筆頭的各色麥克筆，適合表現膚色及大面積底色。必備深淺膚色各一。並建議加選淡粉腮紅色、咖啡色系以及其他偏好常用的顏色。

水性色鉛筆

乾濕兩用的水性色鉛筆，適合小面積的上色，以及堆疊在打好底色的麥克筆或水彩上，強化各種不同質感與層次。建議選擇 24 色～ 36 色。

透明水彩

塊狀透明水彩需搭配水彩筆，稍微沾水調色，就能表現出深淺濃淡的色澤。約 12 ～ 24 色。

水彩筆

選擇尖頭且筆毛具有彈性的水彩筆。不建議使用其他平頭、過細或圓頭筆毛。

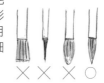

補充工具

棉花棒 + 粉彩

搭配棉花棒沾取粉彩條或粉彩筆的粉末，甚或直接取用化妝品，表現腮紅與妝感。

拼貼媒材

拼貼珠珠、亮片、布料、雜誌等裝飾素材，增加畫面趣味與立體感。

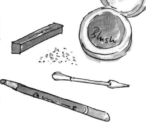

紙張材料

道林紙

紙張平滑但吸水性較差，選擇 150 磅以上道林紙，適合平時練習或少量用水。

多功能插畫紙

具備較好的吸水性，紙面無明顯粗糙顆粒，適合較大面積的水彩暈染。

8 步驟搞定
3 頭身完美比例

▶◀

3 頭身的人體比例，兼具可愛與時尚感。大大的頭部特寫是
重點，雖然沒有修長的 9 頭身黃金比例，但曼妙身材不變形，
仍舊擁有細腰、翹臀與長長的美腿喔！

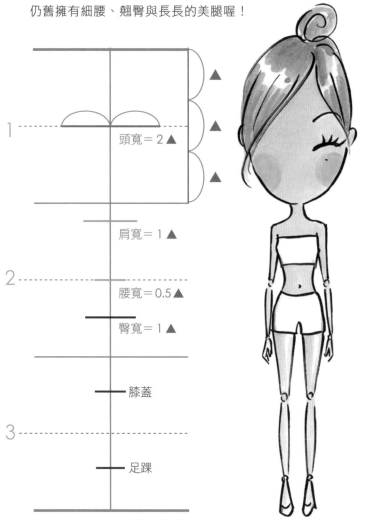

1 ▲

▲
▲
▲

頭寬 = 2 ▲

肩寬 = 1 ▲

2

腰寬 = 0.5 ▲

臀寬 = 1 ▲

膝蓋

3

足踝

8 步驟 × 完美比例

step 1　縱向

畫一條垂直約18公分的基準線，平分成3份。

每一份=1頭長=3▲

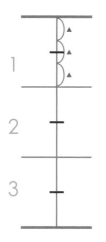

step 2　橫向

依據比例，標示出頭寬、肩寬、腰、臀、膝蓋及足踝等位置。

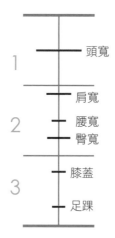

頭寬

肩寬

腰寬
臀寬

膝蓋

足踝

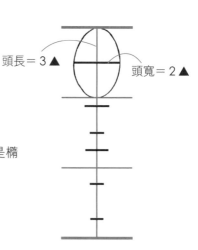

頭長＝3▲

頭寬＝2▲

step 3　頭型

頭長=3▲　　頭寬=2▲

頭長頭寬連接起來，就是橢圓的頭型。

step 4 上身

肩寬=頭寬的一半=1▲

腰寬=肩寬的一半=0.5▲

先畫出脖子,再連接肩膀到腰的位置。

step 5 臀部

臀圍=肩寬=1▲

畫出臀型的弧線,並標示底褲。

肩寬= 1 ▲

腰寬= 1/2 ▲
 = 0.5 ▲

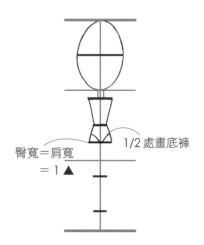

臀寬=肩寬
 = 1 ▲

1/2 處畫底褲

step 6 腿部

圈出膝蓋與足踝,再連接大腿與小腿。

標示膝蓋與足踝 ---->

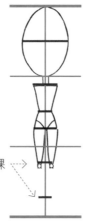

step7 手部

圈出手肘與手腕,再連接上臂與下臂。

標示手肘與手腕┄┄→

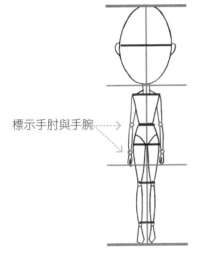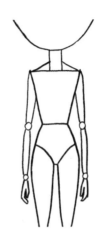

step8 完成

修飾肩頸線條,完成3頭身基礎人體。

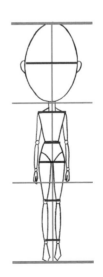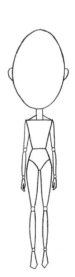

超吸睛！
會說話的五官表情

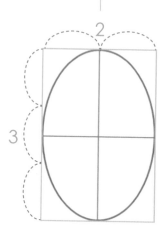

頭長 =3，頭寬 =2。
完美的頭型比例是 3：2。
五官配置以頭型十字為中心左右對稱。
從對稱的五官開始練習，漸漸演化出
獨創的單隻眼、長睫毛與美人痣。
AnlyGirls 就算閉著眼，隨著睫毛的角
度變化，也能展現很多有趣的臉部表
情。你也可以自創與眾不同的五官喔！

五官放大鏡

眼睛

1 眼頭低，眼尾高，眼珠露出4/5。

2 加深瞳孔的層次光暈。

3 加上眼尾的翹睫毛。

嘴巴

1 上唇像座山，凹凸在中心線上。

2 下唇像個碗，圓弧向上彎。

3 拉一條線分隔，記得讓嘴角上揚。

Type 嘴型

1：1 1：2 1：1

1 標準嘴型

2 斜側嘴型

3 微笑嘴型

臉部有對稱

對稱五官

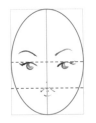 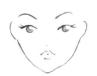 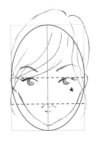 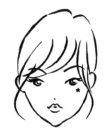

1 兩個眼睛之間，隔一個眼睛的距離。

2 嘴巴在1/4位置。耳朵在十字橫線的左右對稱位置

3 頭髮要畫得比頭型更蓬鬆一些。

4 以勾邊筆勾勒黑線後，再擦去鉛筆痕跡。

單眼娃娃

1 橫線下方畫出上眼線、睫毛及美人痣。

2 沿著比例尺，畫出橢圓臉型。

3 順著頭型畫出髮型。

4 以勾邊筆畫出輪廓線。

表情三連拍

低頭

眼睛的位置，要比橫線更低一些，
閉眼沉思的樣子。

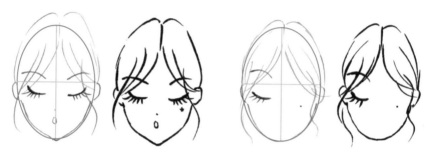

微笑

眼睛的弧度要彎彎的，睫毛往兩邊
飛揚。

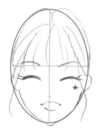

側臉

斜側臉的五官會稍微偏移，加鼻子
增加方向感。

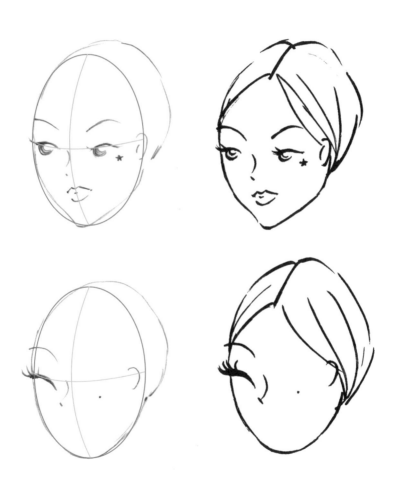

超夢幻！
女孩的閃亮梳妝台

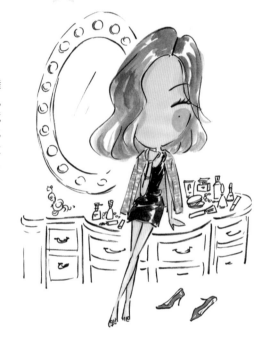

梳妝台是女孩們的變身舞台，繽紛粉嫩的夢幻色調，搭配綴滿燈泡的大鏡子，打造出好萊塢明星化妝台的氣勢。心血來潮還可以拿眼影當顏料，以棉花棒沾取來畫圖。

基礎完妝水噹噹

step 1 膚色

水噹噹完妝祕訣，就是打好膚色基底。

1 用淺膚色麥克筆的軟毛筆頭，沿著臉頰塗色。

2 相同方向繼續延伸。

3 繞圈圈往回快速塗滿整張臉頰。

4 最後以深膚色，補上局部陰影。

step2 腮紅

1 以淺粉紅麥克筆或棉花棒沾取粉彩（化妝品），圈出腮紅位置。

2 再以繞圈圈方式，塗滿整個腮紅。

step3 眼影

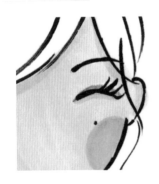

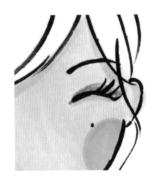

1 以色鉛筆貼著眼線左右均勻塗抹。

2 由深而淺，呈現層次漸層感。

step4 頭髮

1 從分線處順著髮流，往下畫出長短交錯的筆觸。

2 再由下往上彈回，讓上下筆觸之間留下光影。

3 另一側也是用同樣方式完成

step5 口紅

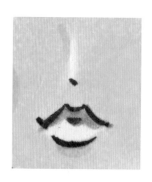 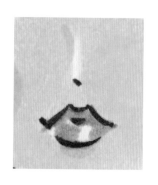

1 有畫嘴巴的娃娃，以色鉛筆均勻塗滿上唇。

2 下唇要留一點白，凸顯Q彈的嘴型。

百變髮妝玩造型

短直髮

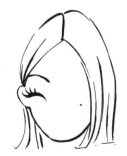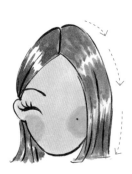

中捲髮

波浪長髮

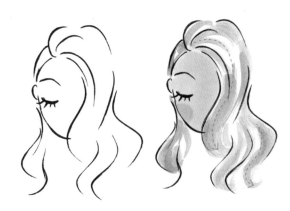

6 pose!
畫出
美少女經典款

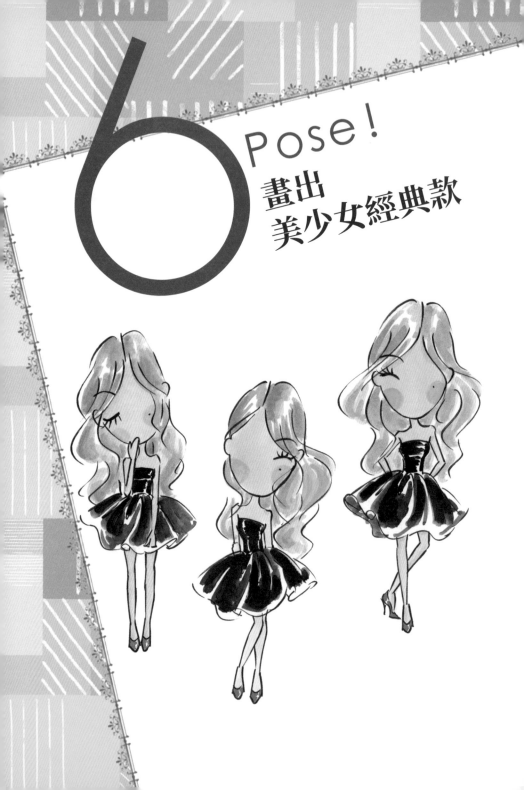

AnlyGirls 總是勇於嘗試、展現自我，努力往前進。

她，變化出 6 種不同的 POSE。

時而 Q 萌、時而俏皮，像女王般有氣勢，

也可以像鄰家女孩般有氣質。

無論正面、側身或美背都很有姿態，

完美詮釋小黑裙的萬種風情！

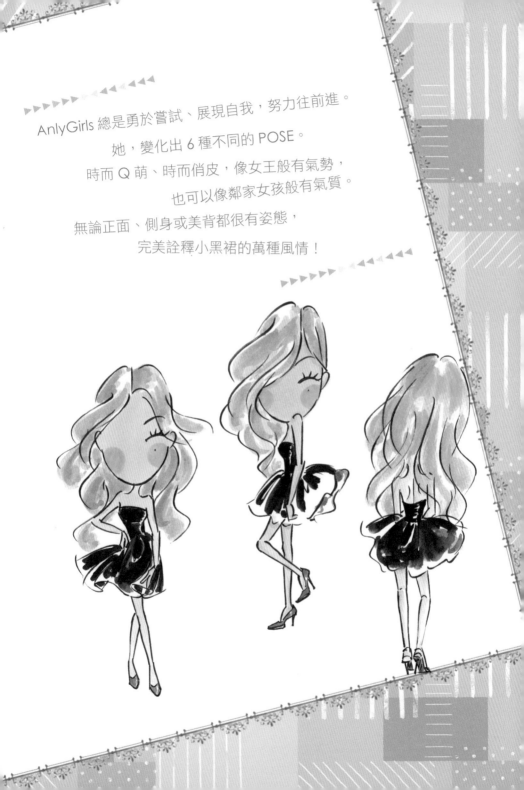

8 步驟!
畫出美少女
經典款

▶▶▶▶▶◀◀◀◀◀

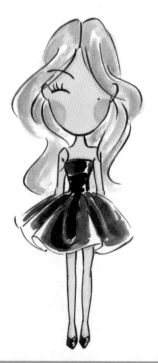

step 1

鉛筆線畫出三頭身基礎人體比例。

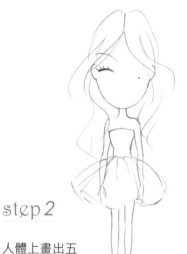

step 2

人體上畫出五官髮型以及衣服輪廓。

info

小黑裙的手繪步驟

從鉛筆線畫草稿開始,接著,運用軟毛筆或代針筆勾勒正確外輪廓。最後,搭配麥克筆與水彩,表現膚色、衣服與髮妝。

step 3

1 由上而下，畫出
水滴狀展開的皺
褶。

2 沿著裙襬，畫出
彎曲波浪狀。

3 連結凹凸面，展
現立體波浪。

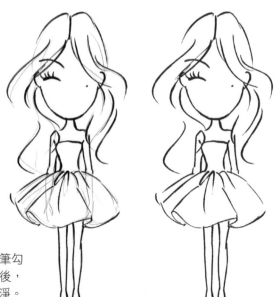

step 4

以軟毛筆或代針筆勾
勒完成整體輪廓後，
將鉛筆線擦拭乾淨。

step 5

從淺膚色、深膚色到腮紅，依序運用麥克筆均勻平塗完妝。

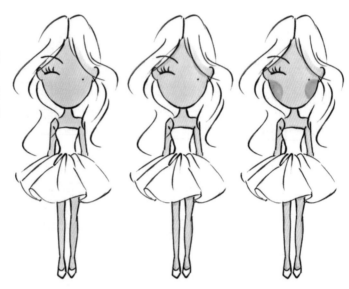

step 6

波浪長髮的上色，先用水彩筆沾取駝色，調出較淡的駝色打底。接著再沾取較濃的駝色，修飾與加強波浪層次。

step 7

以水彩筆沾取較
飽和的黑色水
彩，橫向平塗，
並適度留白。

step 8

1 將水彩調出一深一淺的
色階。

2 先畫淺色，再局部加強
深色。

3 以水滴狀畫出圓弧的曲
線與波浪感。

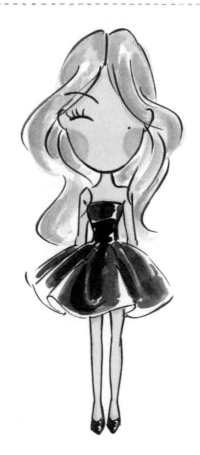

{ LOOK 1 呆萌系 }

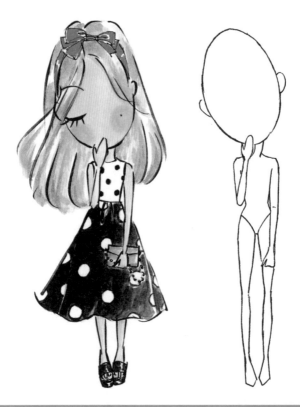

info

頭微微傾斜，一手輕輕遮住口，一手自然垂
放，表現出無辜的呆萌樣。

step 1

三頭身比例尺上，刻意讓頭微微傾斜。依序標示出頭長、頭寬、肩寬、腰、臀、膝蓋及腳踝位置。

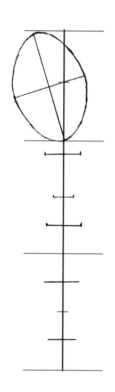

step 2

連結身體，並標示出膝蓋與腳踝，雙腳內八的姿態。

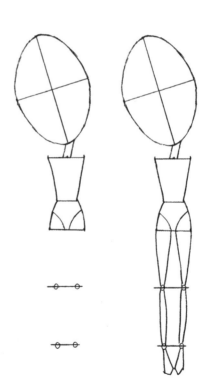

step 3

確認手肘位置，一手抬起，一手放
下。

 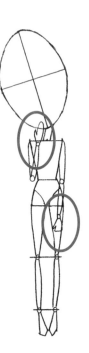

1 手肘往上內
折，呈現以手
遮口的姿勢。

2 另一手垂放握
拳，適合拿著
包包。

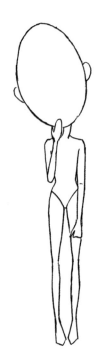

step 4

修飾線條，完成呆萌系人體輪廓。

step 5

1 人體上依序勾勒長
直髮、蝴蝶結髮
帶,以及合身上衣
及寬圓裙。

2 腰間的皺褶,以水滴狀散開表現上
合下寬的裙身。

3 裙擺要有凹凸起伏的波浪感。

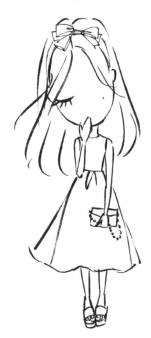

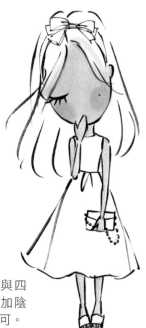

step 6

淺膚色均勻畫滿臉部與四
肢,接著以深膚色增加陰
影。再加上粉紅腮紅即可。

step 7

1 以水彩筆沾取駝色水彩與少許水，調出1:1的淺駝色打底。

2 沾取較深的咖啡色，再與原本的淺駝色水彩混和，補強髮絲的深淺層次。

3 沾取紅色水彩，塗滿蝴蝶結髮帶。

step 8

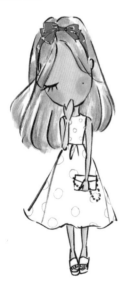 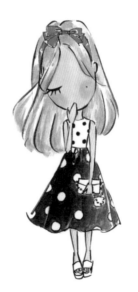 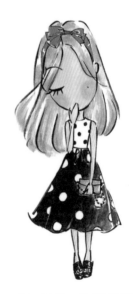

1 用鉛筆標示等距離的點點圖案，依據設計決定點點大小與間距。

2 **白底黑點**：直接塗滿黑點即可。

黑底白點：要避開白點，再塗滿。

3 最後，為配件鞋子完成著色。

AnlyGirls 流行單品

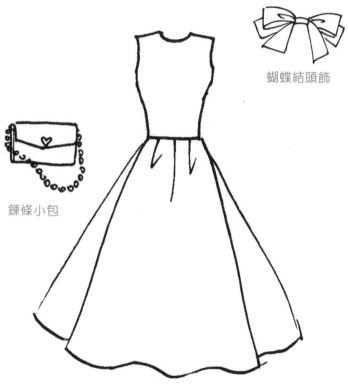

蝴蝶結頭飾

鍊條小包

無袖點點洋裝

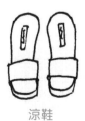

涼鞋

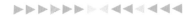

{ LOOK 2
氣質系 }

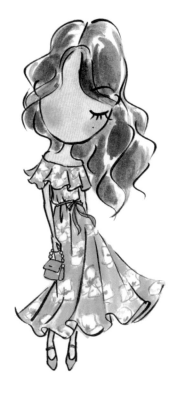

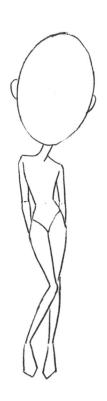

頭微微左斜，左腳重心腳不動，右腳活動腳
的膝蓋微彎，呈現靚腆的氣質。

step 1

三頭身比例尺上，讓頭微微
左斜。肩寬順著頭寬傾斜，
腰部以下，腰、臀、膝蓋及
腳踝則反方向傾斜。

step 2

左腳重心腳踩回基準線，保持頭
腳平衡。

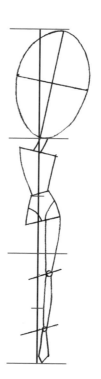

step 3

右腳活動腳的膝蓋彎曲，重
疊在左腳重心腳一半處。

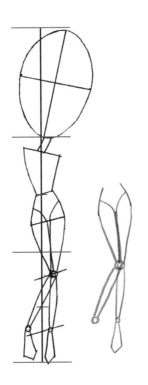

step 4

雙手自然垂放兩側，最後修
飾線條，完成氣質系人體。

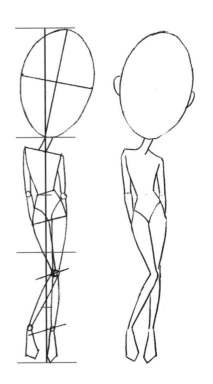

step 5

1 依序勾勒長捲髮，順著肩膀方向平行，畫出露肩荷葉領，以及腰帶、大波浪裙襬。

2 荷葉領的波浪皺褶，要呈現凹凸面。

3 腰上的蝴蝶結腰帶，要有彎曲變化。

4 裙襬波浪順著臀部及重心腳方向扭動變化。

step 6

1 深淺膚色麥克筆，畫出臉、四肢，並在裙襬內出現透膚雙腿，強調透明感。

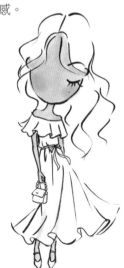

2 波浪頭髮以水彩表現，先用淺咖啡色，以水滴狀繞圈圈畫出凹凸波浪。

3 調出較深的咖啡色加強陰影凹面。

step 7

1 運用水性色鉛
筆畫出洋裝上
的花紋。

2 注意花紋會隨
著裙襬皺褶，
產生不完整的
切割。

3 沾取綠色水彩，
均勻上色。

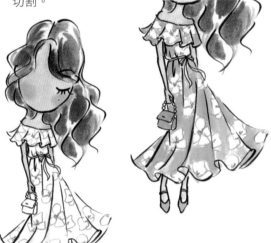

step 8

最後，沾取少許灰黑色，加
強凹面陰影，並完成飾品配
件的色彩。

AnlyGirls 流行單品

露肩荷葉洋裝

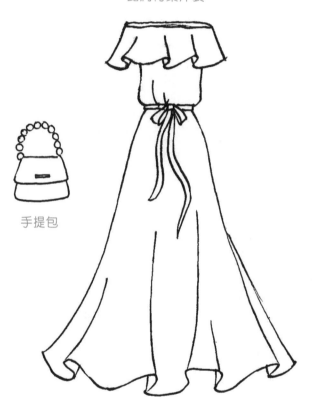

手提包

公主鞋

LOOK 3
俏皮系

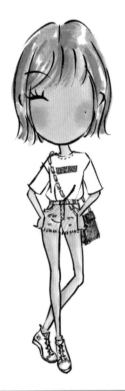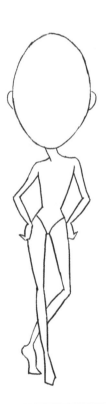

頭保持正面不動,肩頸與腰臀自然扭動,手
插腰,腳後點,帥氣又俏皮。

step 1

三頭身比例尺上,頭部擺正
居中。左肩上斜,腰部以
下,腰、臀、膝蓋及腳踝則
反方向傾斜。

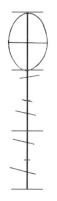

step 2

連接頸部、上身及臀部。並
將右腳重心腳踩回基準線,
保持頭腳平衡。

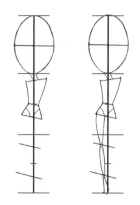

step 3

活動左腳的膝蓋往後彎,腳
尖輕點在重心腳後方。

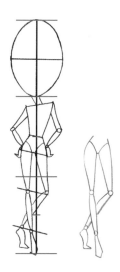

step 4

雙手自然插腰在臀部兩側，
展現俏皮系人體。

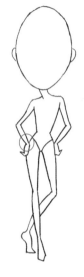

step 5

1 在畫好的人體
上，依序勾勒
短髮、T恤、短
褲及球鞋。

2 再於T恤上畫上
圖案logo，呈
現留白的英文
字母。

3 牛仔短褲上加
上車線釘及刷
破的痕跡。

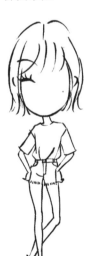

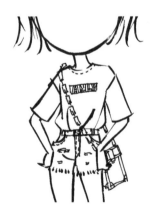

step 6

1 深淺膚色麥克筆交錯塗滿膚色，並在刷破的洞口塗上膚色。

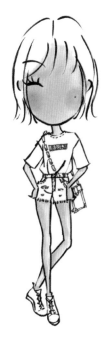

step 7

空心的英文字母外，塗滿紅色，並為鞋子包包上色。

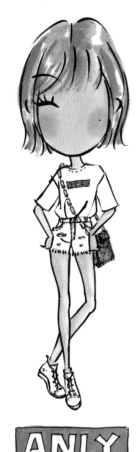

2 兩種顏色的髮色，先畫淺藍，淺灰再畫深灰。

ANLY

Hand drawn illustration lesson

step 8

白色+藍色調出淺藍色水彩，平塗整件牛仔褲。接著，以白色或藍色色鉛筆，畫出斜紋的牛仔質感。

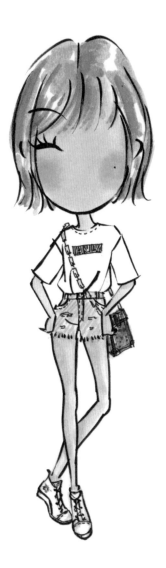

AnlyGirls 流行單品

短T恤

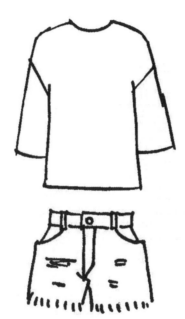

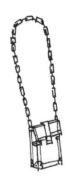

斜背手機包

牛仔短褲

帆布鞋

▶▶▶▶▶▶▶ ◀ ◀◀◀◀◀◀

{ LOOK 4 女王系 }

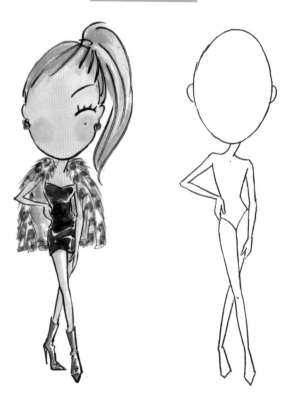

頭仰得高高，插腰擺臀，雙腳呈現一前一後
交叉站立，拉直腿的模樣，很有女王氣勢。

step 1

三頭身比例尺上,先畫出頭
長頭寬,接著標示右肩上
斜,而腰部以下,腰、臀、
膝蓋及腳踝往反方向傾斜。

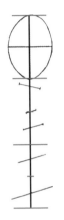

step 2

連接頸部、上身及臀部,並
將左腳重心腳跨過基準線。

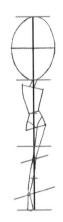

step 3

右腳活動腳交叉跨過基準
線,與重心腳對稱位置。

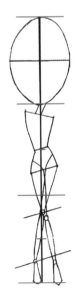

step 4

右手插腰，左手輕放在大腿側，展現高傲的女王架式。

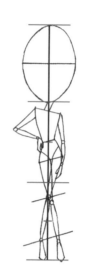

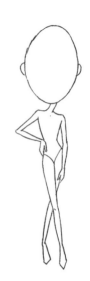

step 5

1 畫出高馬尾及內搭的緊身洋裝。再以短筆觸表現毛茸茸的皮草外套。最後勾勒靴子、耳環等細節。

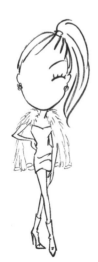

2 以深淺膚色麥克筆畫出膚色。

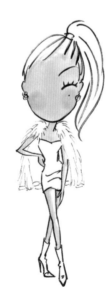

3 運用水彩，沾水調出深淺黃色，表現頭髮。

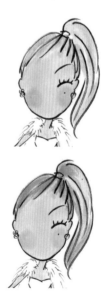

step 6

從胸部下方到腹部先塗滿咖
啡色水彩。

注意凹凸面及陰影,完成緊
身洋裝著色。

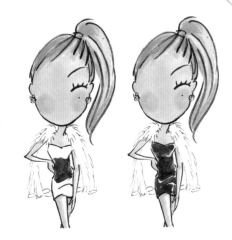

step 7

豹紋皮草的四步驟:

1 以淺駝色水彩畫出斑駁的
色塊。

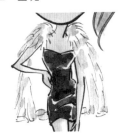

2 沾取偏紅咖啡的水彩,以
圓點狀大小不一點綴。

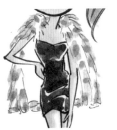

3 以深咖啡色勾出豹紋花
紋。

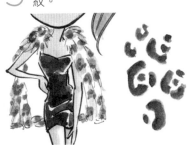

4 將色鉛筆削尖,一根一根
表示出毛茸茸的外觀。

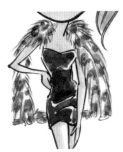

step 8

將外套內裡以不同色彩上色，並完
成耳環及短靴的著色。

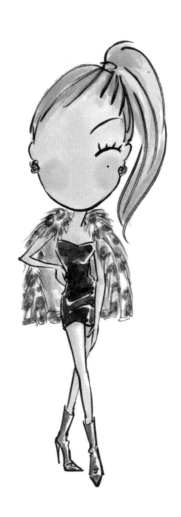

AnlyGirls 流行單品

緊身短洋裝

皮草外套

短靴

▶▶▶▶▶▷ ◁◀◀◀◀◀

LOOK 5
街拍系

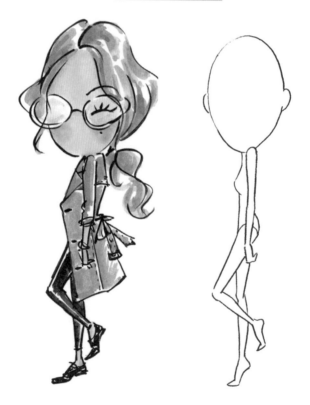

1/2的側面曲線，凸顯胸部、腰部與翹臀曲線，加上頭部扭動，肩膀高聳，展現回眸凝望的街頭感。

step 1

1　三頭身比例尺上，水平標示
　出頭寬、肩寬、腰、臀、膝
　蓋及腳踝

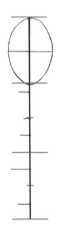

2　緊貼基準線畫出高聳的左手
　手臂。

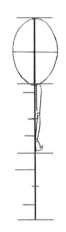

step 2

1　連接1/2側身的頸部、胸
　部、腰部、腹部及後臀。

2　左腳活動腳的膝蓋微彎往後
　抬高。

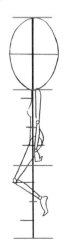

step 3

後方右腳重心腳膝蓋打直，呈現
側面直挺線條，腳背鼓起、腳尖
碰地。

step 4

修飾細節，完成側面曲線的街拍
系人體。

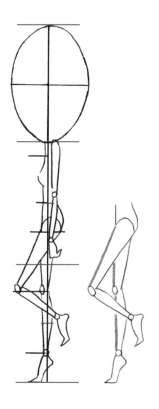

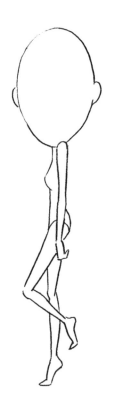

step 5

1 從袖子開始畫起,再連接領型、前面的衣身、後面的衣襬及腰帶。

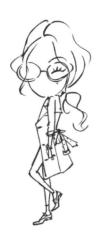

2 以深淺麥克筆,畫出膚色與眼鏡裡的透明感。

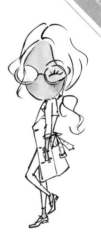

step 6

1 綠色混合駝色,以水彩筆沾取適量,畫出微波浪感的低馬尾。

2 再調出較深的綠咖啡色調,加強凹面與陰影。

step 7 風衣上色的步驟

1 先從袖子及領型開始。

2 貼住左邊線條平塗,讓光影留在右邊。

3 最後完成風衣背面及腰帶。

step 8

以黑色畫出緊身褲與平底皮鞋。並沾取淺藍色，沿著鏡框繞出半圓形反射光影。

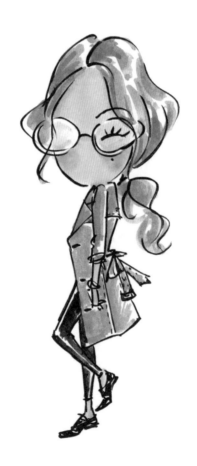

AnlyGirls 流行單品

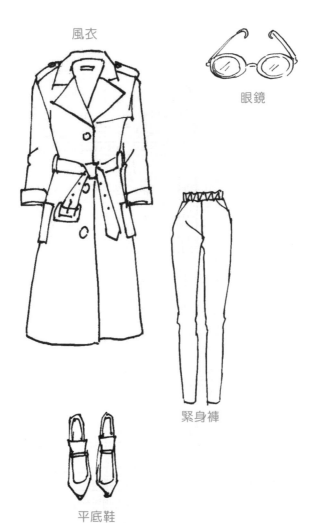

風衣

眼鏡

緊身褲

平底鞋

{ # LOOK 6
美背系 }

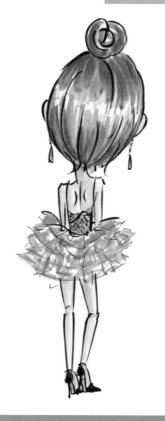
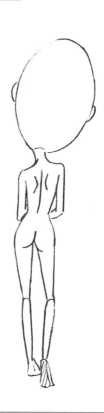

info

看不到五官的背影，格外迷人，適度扭腰擺
臀，展現美背的婀娜多姿！

step 1

正面與背面的畫法
相同，先畫出頭長
頭寬，接著標示左
肩上斜，而腰部以
下，腰、臀、膝蓋
及腳踝往反方向傾
斜。

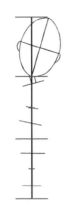

step 2

正面背面最大差異
是肩胛骨與後臀。

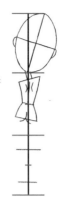

step 3

1 左腳重心腳要回到基準線上，
　另一腳活動腳膝蓋微彎。

step 4

雙手內彎往前放，並注意頭、後腦
髮線以及耳朵等細節。

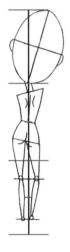

2 依序畫出腳後
跟、腳背與腳
趾 位 置 ，呈 現
腳的立體面。

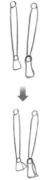

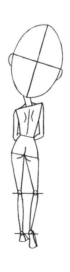

step 5

1 髮型部分要著重
後腦杓的立體
感。畫背面時，
應注意裙襬方向
及高跟鞋的角
度。

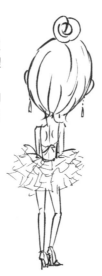

2 將露背的地方及
四肢上膚色。

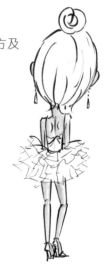

step 6

1 以咖啡色上下畫
出中間留白的光
影。

2 再用深咖啡色加
強髮絲的筆觸。

step 7 蕾絲的表現技法

1 先以0.2代針筆
畫出斜格網狀。

2 再畫出藤蔓般的
蕾絲刺繡。

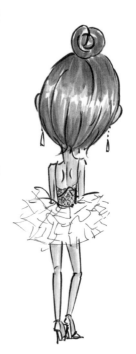

step8

1 以淡紫色水彩表現蕾
絲，不要畫得太滿。

3 最後完成鞋子及耳環上
色。

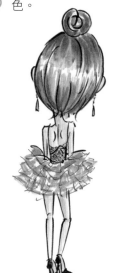

2 再以較深的紫色加深層
次感。

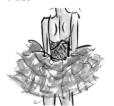

AnlyGirls 流行單品

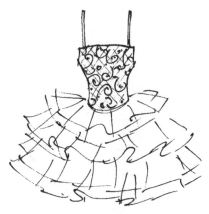

細肩帶小蓬裙

長耳環

高跟鞋

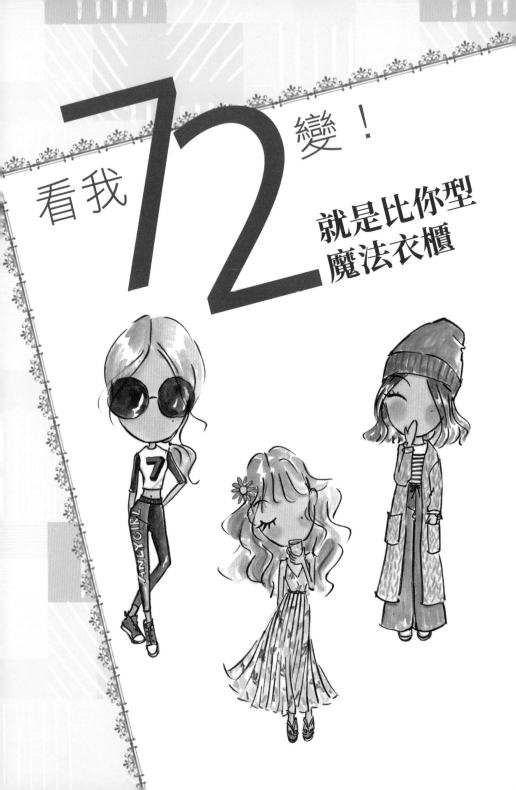

看我 72 變！

就是比你型
魔法衣櫃

打開衣櫃，依據目的、場合與季節，

選擇最適合的裝扮。

可以是休閒運動服，

也可以是浪漫紗裙，

甚至是性感的閃亮小禮服……我的風格，72變！

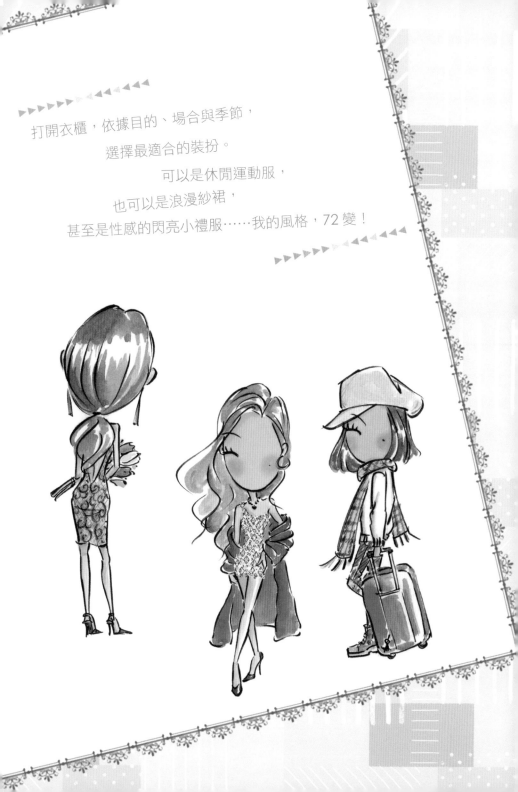

72變的魔法衣櫃裡，比較的不是
衣服的總數，而是如何將有限的衣
服，組搭出各種造型。

▶◀

5W 穿搭原則

▶▶▶▶▶▶▷◀◁◀◀◀◀◀

5W 是穿搭設計的基礎原則，首先要確定穿著目的、場合與季節，並依據個性特質與身材比例，找出適合自己的色彩、質料與款式，最後變化出多樣的時尚風格。

5W 原則

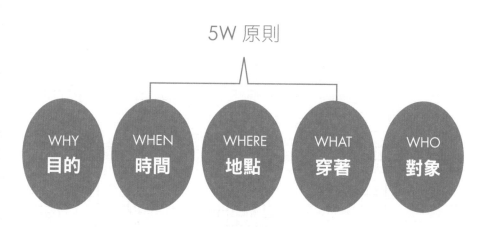

風格連連看

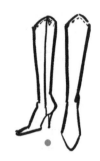

step 1

WHY騎車追風
WHEN夏
WHERE踏青步道
WHO 陽光女孩
WHAT 休閒風

step 2

WHY喝下午茶
WHEN春
WHERE咖啡廳
WHO 甜美女孩
WHAT 印花風

step 3

WHY看書逛展
WHEN秋
WHERE書店展區
WHO 校園女孩
WHAT 文青風

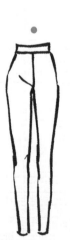

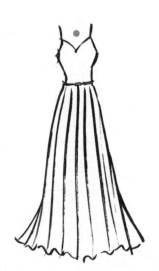

step4

WHY 慶生派對
WHEN夏
WHERE 餐廳
WHO 時尚女孩
WHAT性感風

step5

WHY 舞會狂歡
WHEN冬
WHERE夜店酒吧
WHO 奢華女孩
WHAT 奢華風

step6

WHY出國旅行
WHEN春
WHERE機場
WHO 活力女孩
WHAT 度假風

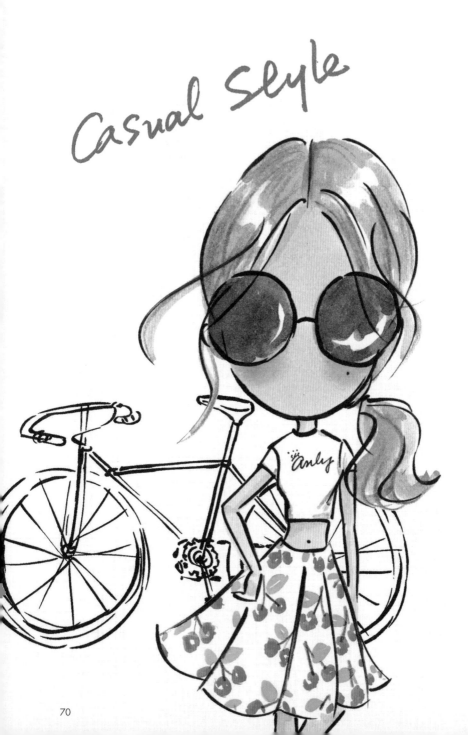

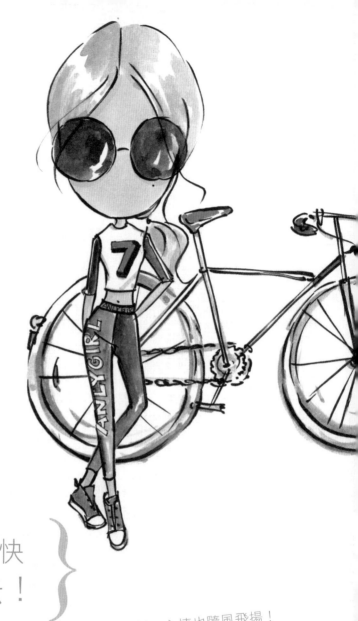

騎車暢快
追風去！

跨上單車，轉動踏板，心情也隨風飛揚！

不拘泥於汽車、捷運或巴士的擁擠空間，

自由穿梭人群、街道或鄉間小路，

享受御風而行的快活，我就是美麗的移動式風景。

{ 休閒風 × 俏皮身型 }

隨著健身風氣的盛行，常見的運動元素也成為設計
重點，例如球員的背號、拼接的條紋色塊以及品牌
LOGO，大大小小自由組合成時尚有型的休閒風。

step 1

以鉛筆打草稿，
勾勒出俏皮人體
（P.42）。

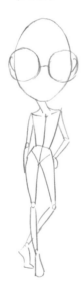

step 2

軟毛筆或0.2代
針筆勾勒衣服、
髮型及眼鏡等外
輪廓，並以膚色
麥克筆平塗外露
的皮膚。

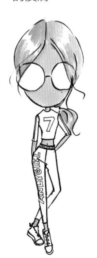

step 3

以代針筆畫出T
恤上的數字符號
與緊身褲上的英
文LOGO。

step 4

搭配水彩或水性
色鉛筆，完成頭
髮、墨鏡及衣服
的顏色。

step 1

以軟毛筆或代針筆勾勒出人體與衣服。注意，裙襬會往重心腳方向擺動。

step 3

以色鉛筆畫出不同方向的葉子與葉梗，並以繞圈圈方式為墨鏡著色，並可適度留白表現眼鏡的反光面。

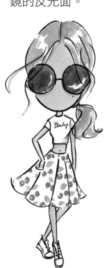

step 4

加強頭髮陰影、臉部腮紅，並以淺灰色加強T恤、裙子及鞋子的立體感。

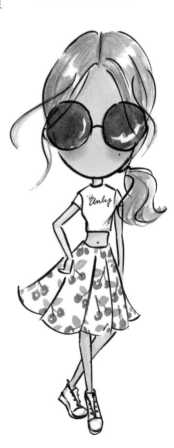

step 2

以水彩或水性色鉛筆，畫出有光澤的頭髮。並在裙襬上均勻點出櫻桃果實。

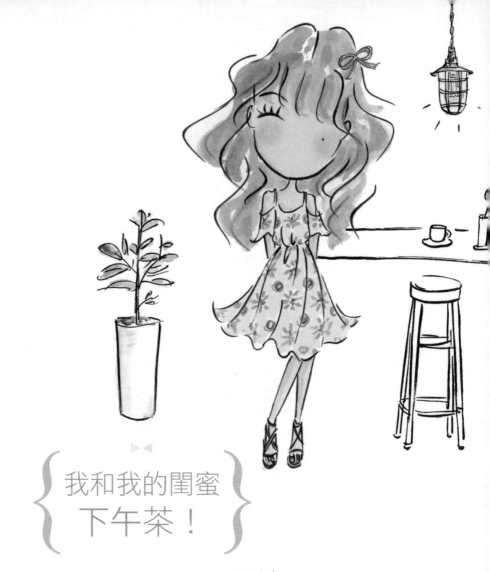

{ 我和我的閨蜜
下午茶！ }

春天的印花最迷人，

無論小碎花或者一朵一朵盛開的花，

都很療癒人心。

穿著一身浪漫紗裙與好友相約賞花、喝咖啡、下午茶，

就是最快樂的時光。

Printing Style

Printing Style

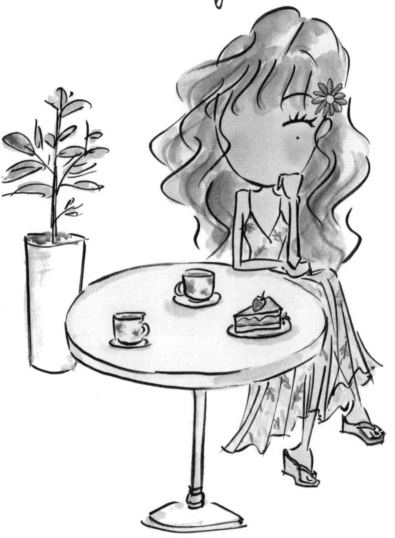

{ 印花風 ✕ 氣質身型 }

大而不密，小而不雜，是印花設計的關鍵。花朵愈大，
愈要注意留白，不要讓花朵之間太密集。小碎花小葉
子的交錯印花，可以密集但配色不可雜亂。至於裙襬
的設計，可以寬鬆但要能呈現出波浪飄逸感。

step 1

以鉛筆打草稿，
先畫出氣質人體
（P.36），再畫
上頭髮與衣服。

step 2

以軟毛筆或代針
筆勾勒出黑色外
輪廓線。注意，
百褶裙襬的褶痕
會隨腳的動作有
變化。

step 3

以水性色鉛筆交
錯畫出印花的小
元素：檸檬、小
葉、一串葉。

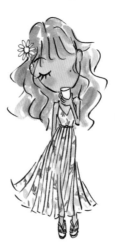

step 4

完成頭上的小
花，並以水性色
鉛筆或水彩塗滿
裙子與鞋子的底
色。

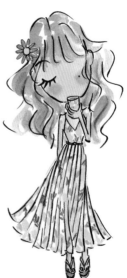

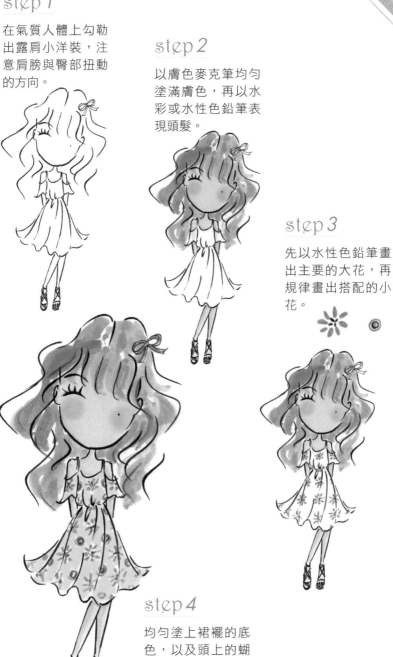

step 1

在氣質人體上勾勒出露肩小洋裝，注意肩膀與臀部扭動的方向。

step 2

以膚色麥克筆均勻塗滿膚色，再以水彩或水性色鉛筆表現頭髮。

step 3

先以水性色鉛筆畫出主要的大花，再規律畫出搭配的小花。

step 4

均勻塗上裙襬的底色，以及頭上的蝴蝶結裝飾。

Hand drawn illustration lesson

Hipster Style

{ 這樣才文青
很空靈！ }

強調天然質感的棉、麻、毛最能創造出文青感。

沒有銅臭味，也不會有塑膠感，

舒適樸真，才符合文青的空靈氣質。

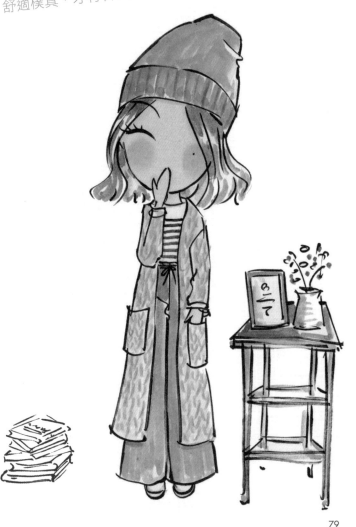

{ 文青風 ✕ 呆萌身型 }

復古格紋、大地色系是文青的最愛，搭配寬鬆剪裁與
天然材質，再配上帽子與短襪，用清新柔和的氣質，
營造出校園文青風。

step 1

用鉛筆打草稿，
先畫出呆萌型
人體（P.30），
再加上髮妝與衣
服。

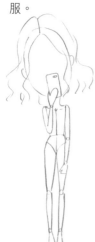

step 2

以代針筆或軟毛
筆勾勒黑線，並
以水彩或麥克筆
畫出頭髮。

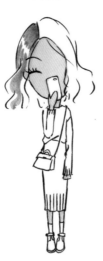

step 3

以水彩或麥克
筆，直線平塗衣
服及襪子。

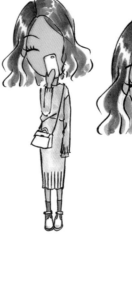

step 4

以色鉛筆畫出格
紋及陰影。

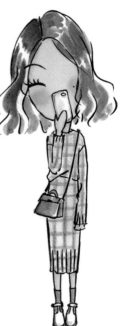

Hand drawn illustration lesson

step 1

在呆萌型人體上勾勒出帽子、內搭T恤、外罩衫。

step 2

以水彩或麥克筆塗色，以直線平塗為原則。

step 4

以色鉛筆畫出帽子及罩衫上的針織紋理。

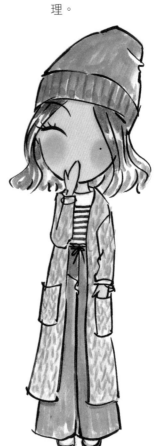

step 3

頭髮的光澤要順著髮流波浪凹凸，以留白代表凸面光影。

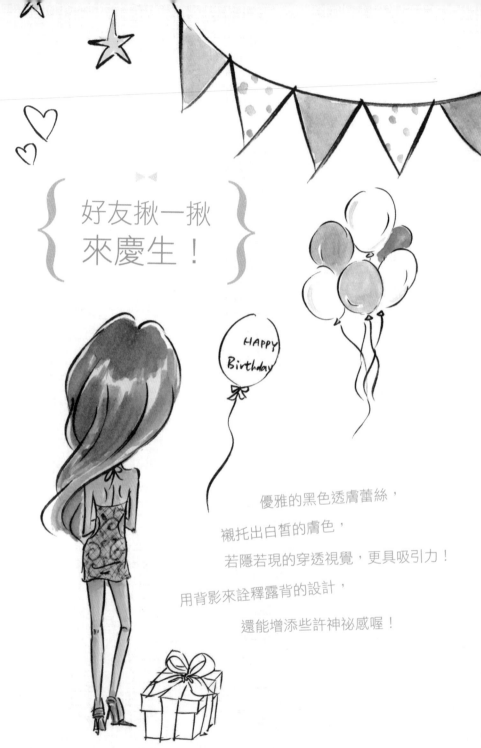

好友揪一揪
來慶生！

HAPPY
Birthday

優雅的黑色透膚蕾絲，
襯托出白皙的膚色，
若隱若現的穿透視覺，更具吸引力！
用背影來詮釋露背的設計，
還能增添些許神祕感喔！

▶▶▶▶▶▶ ◀ ◀◀◀◀◀

{ 性感風 ╳ 美背身型 }

美得令人驚豔的性感元素，不外乎蕾絲、透明與緊身，
將這些元素串聯在一起，搭配凹凸有致的身形，很難
不回眸多看她一眼吧！

step 1

以鉛筆勾勒美背
系人體（P.60），
並依據身形畫出
頭髮及露背裝。

step 2

選一深一淺的膚
色麥克筆，表現
膚色。

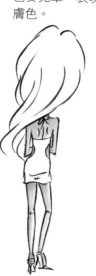

step 3

在透膚背上，以
0.2代針筆畫出
交錯斜線，表現
紗網效果。

step 4

再用黑色色鉛筆
勾勒出蕾絲藤蔓
花紋。

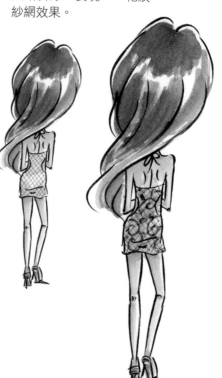

step 1

以軟毛筆或代針
筆，勾勒出外輪
廓。

step 2

膚色麥克筆表現背
部透膚效果，並以
水彩或水性色鉛筆
畫出髮色，並注意
留白位置。

step 3

以0.2代針筆輕輕勾
勒出交錯斜格的紗
網線條。

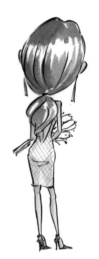

step 4

最後用黑色色鉛筆
畫出蕾絲花紋，並
塗上淡淡的黑色底
色。

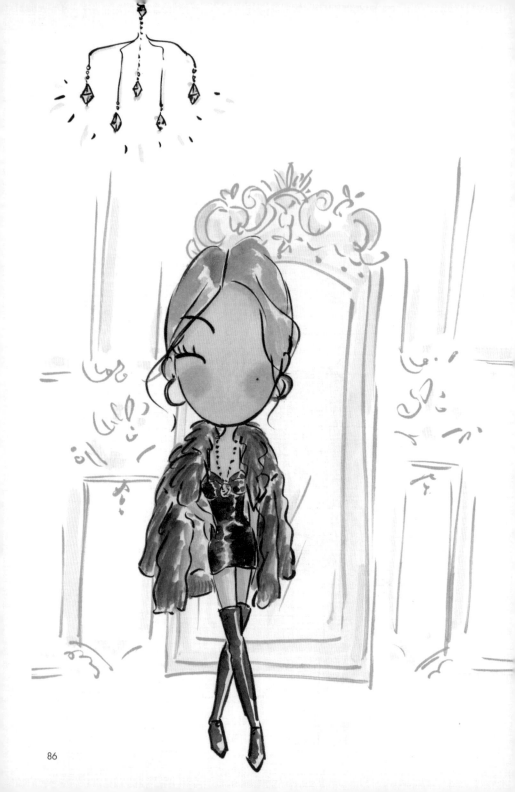

{ 今晚好狂野
玩夜店！ }

Luxury Style

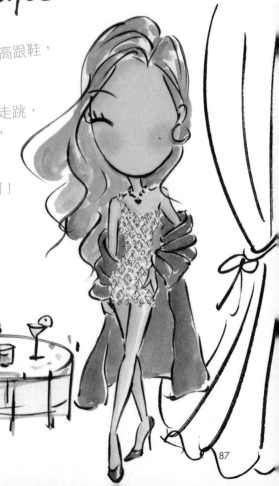

點上亮鑽，披上皮草，足蹬高跟鞋，

不夠閃亮就不奢華，

不夠誇張就不夠有氣勢，夜店走跳，

強調的就是要高人一等、炫目耀眼，

要夠狂野，才能撐起時尚派頭啊！

▶▶▶▶▶▶ ◀◀◀◀◀◀

{ 奢華風 × 女王身型 }

性感與奢華，也許有雷同之處，都讓人眼睛為之一亮，但奢華風更強調耀眼閃亮與浮誇。以材質來認定，毛茸茸的皮草毛大衣或閃亮亮的水鑽珍珠亮片，還有光澤感的漆皮，都是經典代表。

step 1

以鉛筆打草稿，畫出女王系人體（P.48），並畫上大衣與亮鑽洋裝。

step 2

毛茸外套用軟毛筆勾邊，亮鑽洋裝則以0.2代針筆勾勒出顆顆寶石。

step 3

用藍色、紫色與黃色點綴寶石色澤，用大量留白表現折射光亮感。

step 4

以水彩或水性色鉛筆，表現出大衣的厚實感。

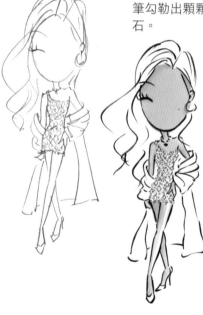

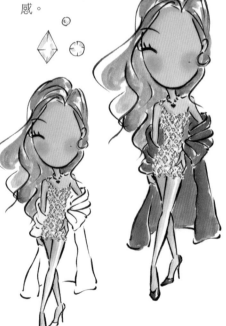

step 1

依序畫出馬甲式的洋裝，外罩皮草大衣，再戴上寶石項鍊。

step 2

以膚色麥克筆畫出均勻膚色，並搭配水彩或水性色鉛筆畫出髮型。

step 4

馬甲皮洋裝及長靴都要強調留白，留白才能凸顯漆皮的亮澤感。

step 3

沾取飽滿的水彩，順著皮草線條，深深淺淺表現大衣質感。

{ 我愛旅行
好放鬆！}

出發吧！無論去哪裡都好！

旅行，總能轉換心情，讓人放鬆！

用行走的人體表現行動力，

選擇牛仔或迷彩搭配短靴，

以帥氣中性的款型，

表達度假的自由隨興。

Holiday Style

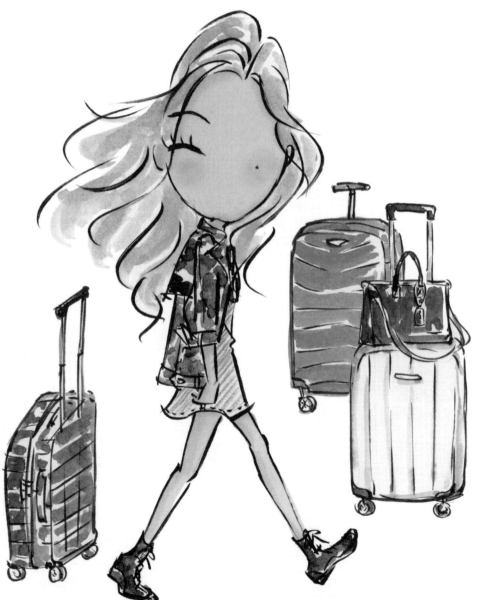

{ 度假風 × 街拍身型 }

好看又耐穿的牛仔，常常是旅人的最愛，此外，具功能性的配件，如太陽眼鏡、遮陽帽，還有不離身的背包，甚至登機行李箱，都是度假的必備裝束。

step 1

以鉛筆畫出街拍系人體（P.54），再依序勾勒帽子、衣服與行李箱。

step 2

在勾勒完成的輪廓線上，以水彩或水性色鉛筆，平塗帽子、圍巾與牛仔褲。

step 3

選紅色及褐色色鉛筆，以斜線方式，畫出毛料格紋。以藍色色鉛筆，畫出斜紋牛仔紋路。

step 4

以灰色畫出白色長袖T的陰影，並以紅色表現行李箱。

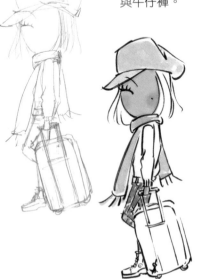

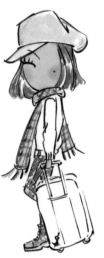

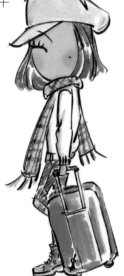

step 1

以軟毛筆勾勒出短夾克、內搭洋裝以及短靴。

step 2

選擇至少三種顏色：綠色、駝色與黑色，表現迷彩的層次。

step 3

迷彩要適度留白，不要全部塗滿顏色。接著，以水性色鉛筆畫出牛仔斜紋洋裝。

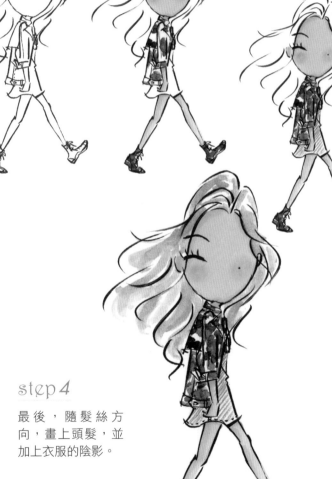

step 4

最後，隨髮絲方向，畫上頭髮，並加上衣服的陰影。

93

伸展台 RUNWAY SHOW

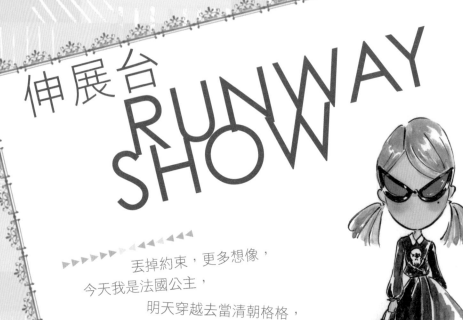

丟掉約束，更多想像，
今天我是法國公主，
　　明天穿越去當清朝格格，

後天是時尚名媛……
　　七夕我想穿上浴衣參加花火節。
聖誕節的時尚派對、萬聖節的化妝舞會，

　　　　　該怎麼裝扮呢？

　　一起變化出更多時尚有趣的風格！

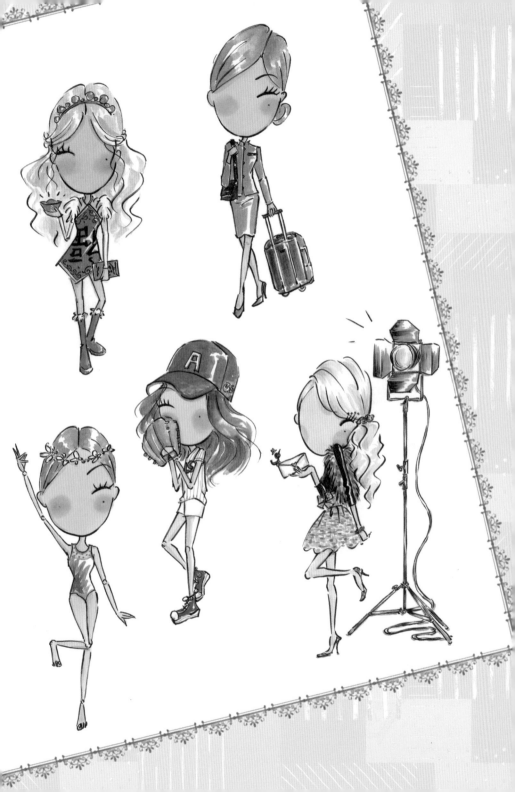

Life Style
生活

日常的伸展台上，

交織著喜怒哀樂。

誰說 AnlyGirls 只有一號表情，

大笑、嘻嘻笑、淡淡哀傷、還是傻眼、或是無言。

睜一隻眼，閉一隻眼，

不是為了掩蓋或逃避悲傷，

而是希望在有限的時間與精力，

記住難得的美好。

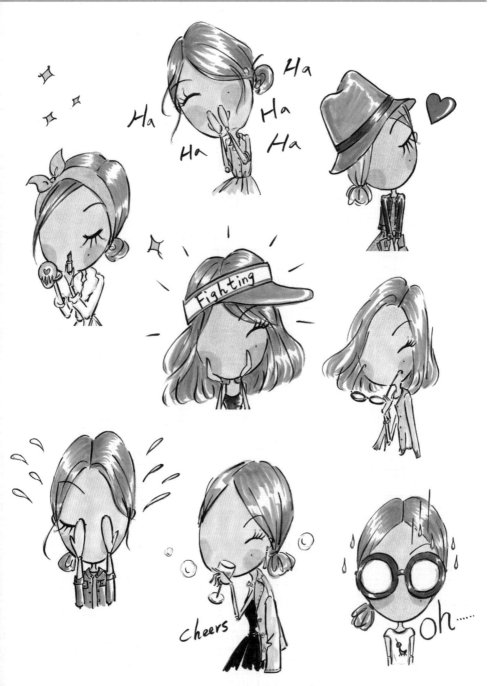

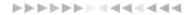

{ 實在太好笑 }

把頭往上揚，兩手摀住嘴巴，哈哈大笑！彎
曲的眼眸，表現出開心的表情。

step 1

1 先用鉛筆勾勒人體草稿，
參考P.30「呆萌系」的人
體架構，展現動態後仰的
笑容儀態。

2 接著，以軟毛筆完成整體
線條。

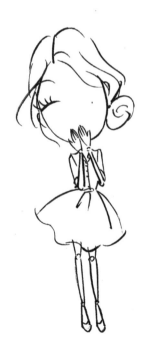

step 2

以膚色麥克筆塗滿臉部與四肢，
再以水彩畫出有光澤的髮型層
次。

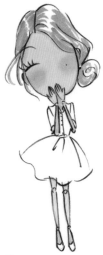

step 4

以繞圈圈方式將裙襬塗完，保留
些許留白光影。

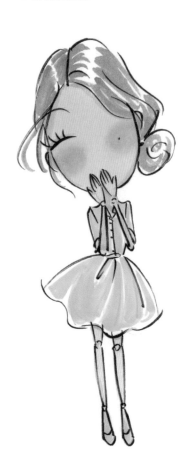

step 3

選擇綠色麥克筆表現洋裝，上身
以平塗為主，裙身則順著裙襬表
現柔軟飄逸。

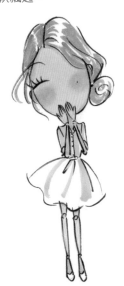

▶▶▶▶▶▶ ◀ ◀◀◀◀◀◀

{ # 哭出來就好 }

撇頭流淚，搭配微微皺眉的樣子，加上單手
托腮的輔助，更能呈現哀傷的神情。

step 1

1 先用鉛筆勾勒人體草稿，
參考P.36「氣質系」的人
體架構，將頭撇向側面，
畫出鼻子、皺眉與眼淚。

2 以軟毛筆畫出整體輪廓。

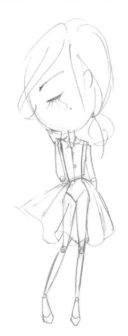

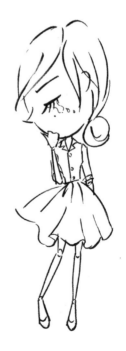

step 2

避開眼淚,將膚色用麥克筆塗
滿。並以水彩畫出髮流光澤。

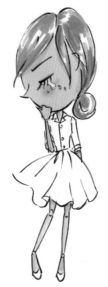

step 4

繼續完成裙襬的上色,並畫出上
衣的條紋。最後可適度搭配色鉛
筆加強層次。

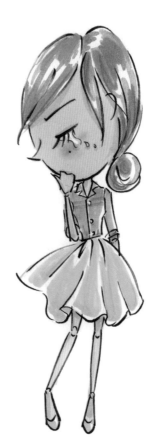

step 3

以麥克筆畫出上衣及裙子的波
浪。

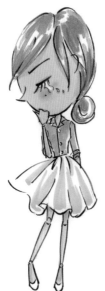

▶◀

Pastry chef
廚娘

▶▶▶▶▶▶◀◀◀◀◀

食尚小廚娘們，

各有烘焙絕活，

連造型也不甘示弱。

擅長杯子蛋糕的甜心小廚娘，

喜歡用兩根棒針固定長長的髮絲。

而頭戴花漾復古髮帶的是馬卡龍點心師，

至於染一頭紅髮的，

則是每天忙著調配色彩的手工糖師傅。

{ 甜心小廚娘 }

小心翼翼捧著剛出爐的杯子蛋糕，澎澎袖洋
裝繫上小圍裙，就是甜心廚娘的經典妝扮。

step 1

1 用鉛筆勾勒人體草稿，參
考P.42「俏皮系」的人體
架構，展現自然扭動的姿
態。

2 接著，以軟毛筆完成整體
線條。

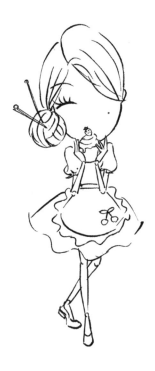

step 2

一深一淺膚色麥克筆表現膚色，
並以水彩沿著髮絲表現光澤。接
著，以色鉛筆勾勒洋裝及杯子上
的點點。

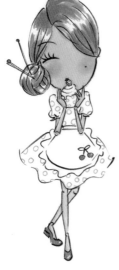

step 4

完成杯子蛋糕、圍裙及其餘細節
的上色。

step 3

沾取粉紅色水彩，避開圈好的點
點，平塗出粉底白點洋裝。

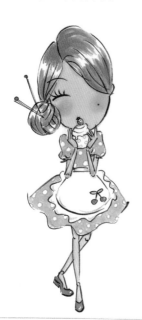

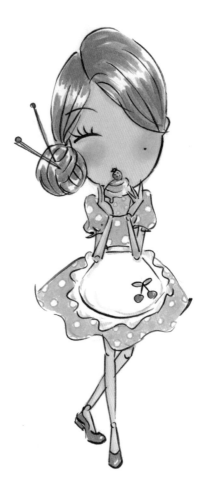

{ 馬卡龍廚娘 }

頭戴花漾復古髮帶的食尚小廚娘，一手拿食
譜，一手拎著糖果包，正忙著籌備一場午茶
派對！

step 1

1 用鉛筆勾勒人體草稿，參
考P.54「街拍系」的人體
架構，展現行走的姿態。

2 接著，以軟毛筆完成整體
線條。

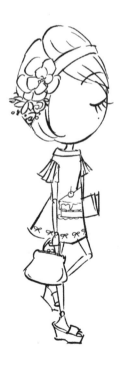

step 2

完成膚色打底後,以水彩層疊出
金黃髮色與光澤。

step 4

沾取粉紅色水彩,點綴頭花並依
據配色,完成衣服與包包的色
彩。

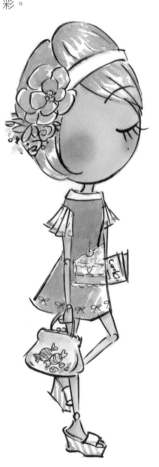

step 3

以白色與紫色調出紫芋色,平塗
洋裝底面。

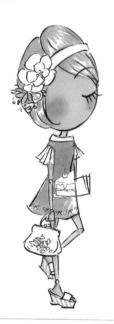

▶▶

Festival
節慶

▶▶▶▶▶ ▶ ◀ ◀ ◀ ◀ ◀

萬聖節、耶誕節、跨年到春節，
一連串的歡樂慶典，
熱鬧滾滾！
無論西洋？
還是傳統中式節慶，
都有值得慶祝的文化意義。

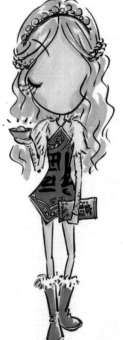

Happy Chinese Year

招財 × 迎春 AnlyGirls

Merry X'mas

雪人 × 耶誕小騎兵 AnlyGirls

Happy Halloween

南瓜燈 × 小魔女 AnlyGirls

▶▶▶▶▶▶ ▶ ◀ ◀◀◀◀◀◀

{ 賀歲福氣女 }

春聯、紅包、鞭炮與金元寶等中式傳統年節的元素，重新組合在身上，也能創造出應景的時尚造型。

step 1

1 先用鉛筆勾勒人體草稿，參考P.42「俏皮系」的人體架構，畫出手拿金元寶的樣子。

2 再以軟毛筆畫出正確的線條輪廓。

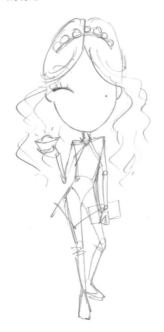

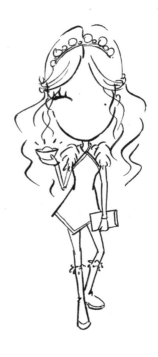

step 2

以一深一淺的膚色麥克筆,塗滿
臉部與四肢的膚色。再沾取黃色
水彩,沿著波浪畫出捲曲髮絲。

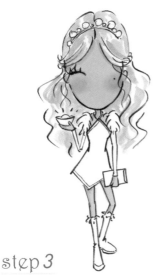

step 4

仿書法字體,以軟毛筆表現衣服
上的福字與圖騰。

step 3

沾取紅色水彩,平塗肚兜與長
靴,並可適度留白展現光影。

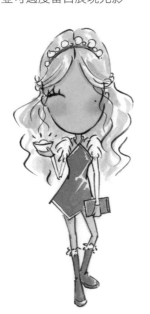

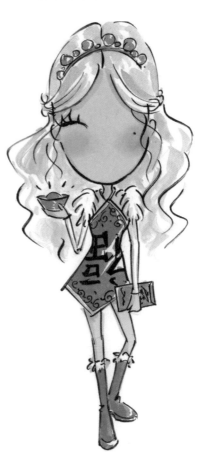

▶▶▶▶▶▶ ▶ ◀ ◀◀◀◀◀◀

{ 萬聖節小魔女 }

綁起雙馬尾，戴上紅色蝙蝠俠眼鏡，身穿黑
色骷髏頭洋裝，再提著南瓜燈籠，挨家挨戶
要糖吃。不給糖，就搗蛋！

step 1

1 先用鉛筆勾勒人體草稿，
參考P.36「氣質系」的人
體架構。

2 再以軟毛筆畫出線條輪
廓。

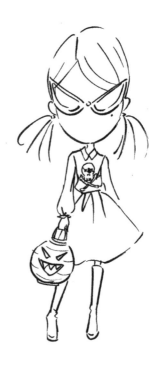

step 2

一深一淺以麥克筆平塗膚色，並
搭配粉彩與棉花棒，拍打出自然
的腮紅。

step 4

沾取黑色水彩畫洋裝，小心避開
骷髏頭，並注意光影留白。

step 3

沾取紅色水彩，平塗眼鏡與長
靴，適度讓眼鏡留白，產生反光
效果。

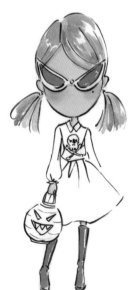

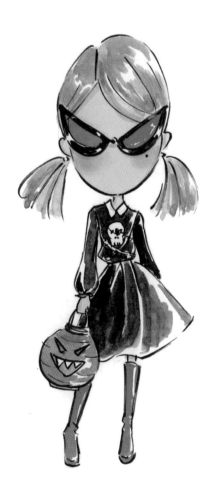

▶◀

Uniform
制服

▶▶▶▶▶ ▷ ◁ ◀◀◀◀

醫生、護士、空姐、軍人等，

因應職業的工作性質，

各有專屬的制服。

穿上制服的同時，

也表達對工作的專業與尊重。

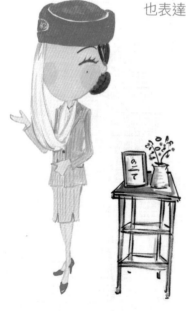

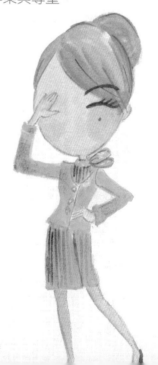

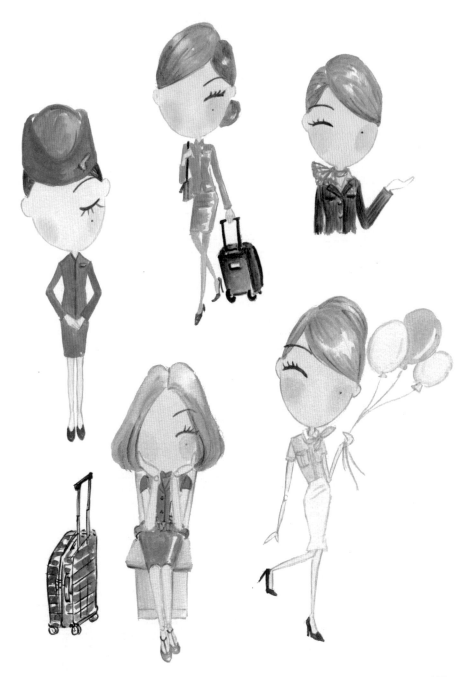

▶▶▶▶▶▶ ◀◀◀◀◀◀

{ # 空姐歡迎您 }

俐落的窄裙套裝,梳理整齊的包頭,配上一個小領巾,站在登機口,祝福各位旅客,旅途平安!

step 1

1 先用鉛筆勾勒人體草稿,參考P.26「經典系」的人體架構,再搭配手勢動作。

2 以軟毛筆畫出整體輪廓。

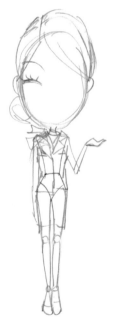

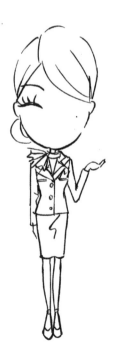

step 2

以膚色麥克筆，一淺一深表現臉部與四肢膚色。並搭配粉彩與棉花棒，拍打出自然的腮紅。

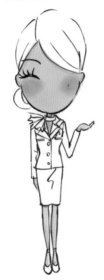

step 4

搭配色鉛筆，畫出一條一條的直紋布花，提升質感。

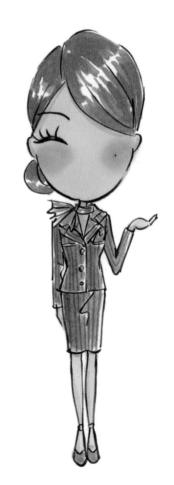

step 3

沾取黑色水彩，平塗套裝與裙子。接著沾取寶藍色水彩，完成絲巾上色。

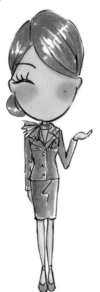

{ 空姐請登機 }

空姐來了，拎著包包，拉著行李，步伐俐落
優雅，為旅客做好起飛前的準備。

step 1

1　先用鉛筆勾勒人體草稿，
　　參考P.48「女王系」的
　　人體架構，並調整扭動方
　　向。

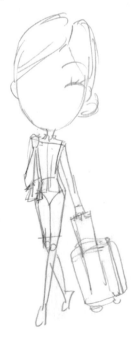

2　以軟毛筆畫出整體輪廓。

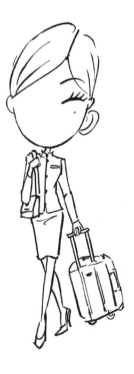

step 2

以膚色麥克筆，畫出臉部與四肢
膚色。並搭配粉彩與棉花棒，拍
出自然的腮紅。

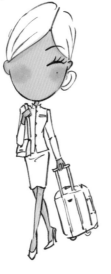

step 4

沾取黑色水彩，完成側背包及行
李箱的上色。

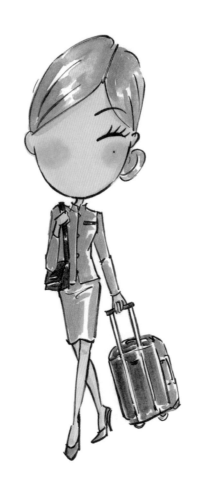

step 3

沾取調好的粉紅色水彩，平塗套
裝與窄裙，注意留白位置。

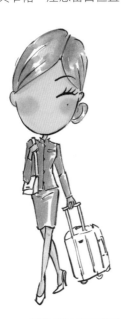

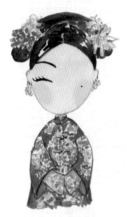

▶▶

Culture
古裝

▶▶▶▶▶▶ ◀◀◀◀◀◀

華夏衣冠五千年，
觀看歷代服裝的演進，
款型花色都具有時代意義，
尤其是清朝宮廷與民初旗袍，
更是令人津津樂道。

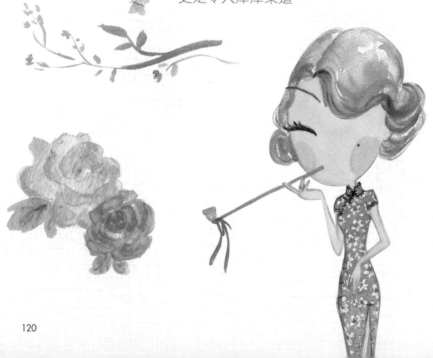

宮廷 AnlyGirls

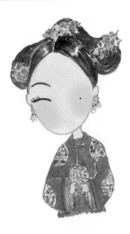
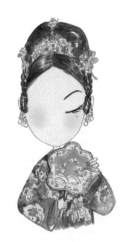
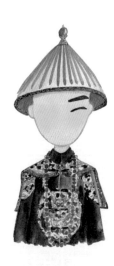

旗袍 AnlyGirls

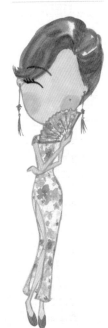
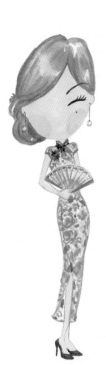
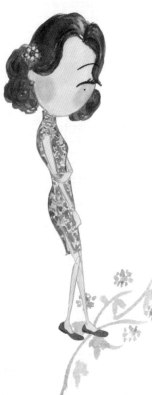

{ 上海旗袍風 }

旗袍的最大特色就是右斜襟、中國結盤釦、腿部開衩，整體設計融合了滿族、旗裝、長袍與西式剪裁而成。

step 1

1 用鉛筆勾勒人體草稿，參考P.36「氣質系」的人體架構，展現窈窕曲線。

2 以軟毛筆完成整體線條。

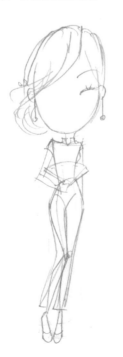

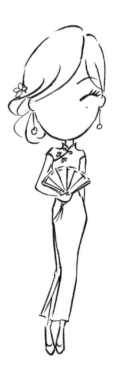

step 2

以膚色麥克筆，表現出膚色。再以水彩筆沾取粉紅水彩，畫出旗袍的主要大花。

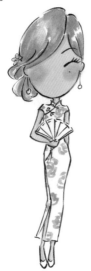

step 4

最後，沾取淡黃色水彩均勻平塗旗袍底色。

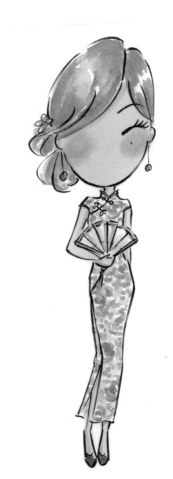

step 3

沾取藍色水彩，畫出小碎花，再以綠色水彩畫出葉子。

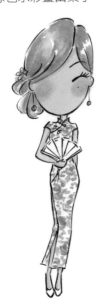

▶▶▶▶▶▶ ▶ ◀ ◀◀◀◀◀◀

{ 清朝宮廷風 }

清朝皇后與嬪妃們所穿著的宮廷服，圖紋繡
工精美，配色雅致，飾品頭花耳飾都美侖美
奐，令人讚嘆。

step 1

 用鉛筆勾勒人體草稿，參
考P.26「經典系」的人體
架構。

2 以軟毛筆完成整體線條。

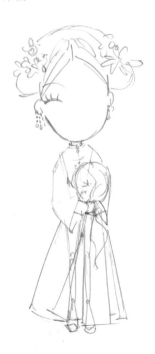

step 2

以膚色麥克筆，表現出膚色。再
以水彩筆沾取淺藍色水彩，畫出
長袍上的印花與頭花。

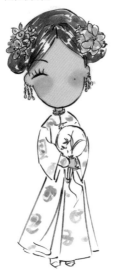

step 4

最後，以咖啡色均勻塗滿長袍底
色，並完成其餘細部上色。

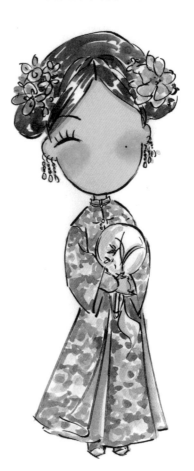

step 3

繼續以水彩筆，沾取粉紅與黃
色，畫出搭配的小碎花與綠葉。

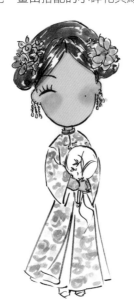

Exotic
異國

服裝是傳遞各民族文化最外顯的特色，
不同文化都有其歷史文明與禮教規範，
確認這些風土民情，
才能穿出不失禮的異國風情。

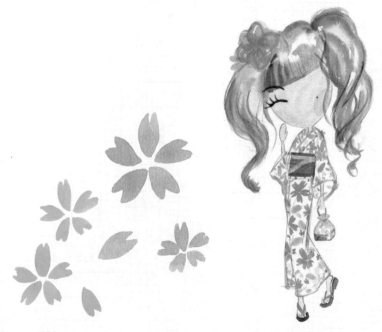

{ 浴衣花火祭 }

浴衣是夏日限定的服裝，多半是祭典或花火
節等較休閒且非正式場合的穿著，光腳踩著
木屐，連手拿的扇子都很輕便。

step 1

1　用鉛筆勾勒人體草稿，參
　考P.26「經典系」的人體
　架構，轉換成男生的人體
　比例。

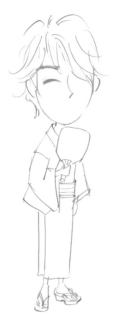

2　以軟毛筆完成整體線條。

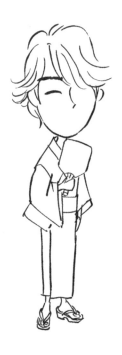

step 2

以一淺一深膚色麥克筆表現膚
色。再以棉花棒沾取少許粉彩拍
打出腮紅,腮紅面積不宜太大。

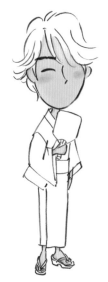

step 4

以色鉛筆畫出浴衣上的直紋紋
理,再用水彩筆沾取不同顏色的
水彩,逐一完成扇子及細部著
色。

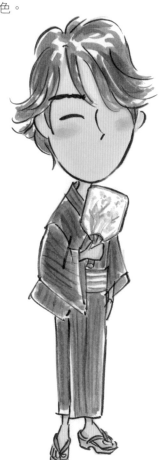

step 3

沾取灰藍色水彩,均勻平塗整件
浴衣。

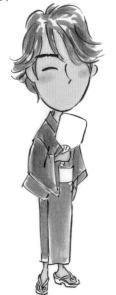

▶▶▶▶▶▶▷ ◁◀◀◀ ◀◀◀

{ 春日櫻花祭 }

和服的規矩及道具多,浴衣相對輕便隨性。
浴衣不需足袋,也不用搭配內襯衣,背後的
腰結,多半以蝴蝶結為主。

step 1

1 用鉛筆勾勒人體草稿,參
考P.30「呆萌系」的人體
架構,展現人體比例。

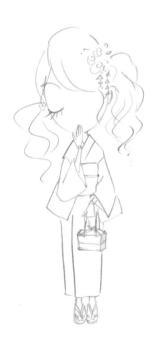

2 以軟毛筆完成整體線條。

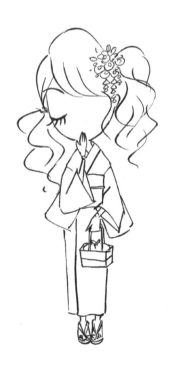

step 2

以麥克筆表現膚色，接著以水彩
筆沾取適量駝色，畫出髮絲光
澤，再沾取粉紅色水彩，點綴出
櫻花圖案。

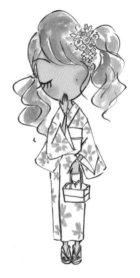

step 4

最後依據配色，完成束腰、木屐
以及小包包的色彩。

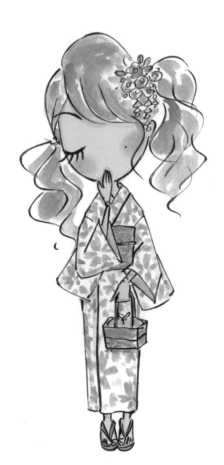

step 3

以水彩筆沾取綠色及藍色，表現
浴衣上的綠葉與小花。

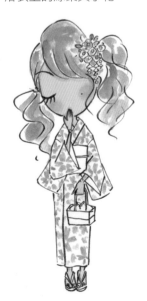

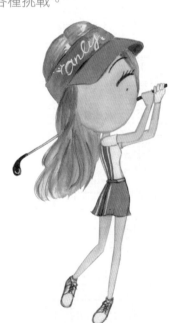

Sport
運動

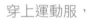

穿上運動服，

展現專業自信的各種體能球技。

運動家精神就是不到最後一刻絕不放棄，

不執著於輸贏，

勇敢承受各種挑戰。

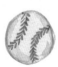

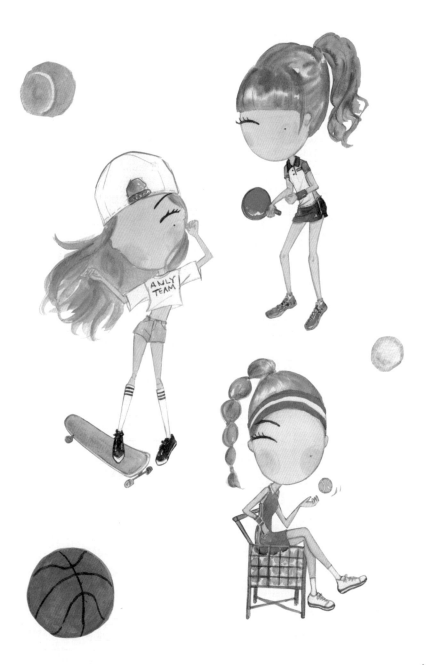

{ 水上芭蕾舞 }

結合游泳、體操和芭蕾的基本動作,同時搭
配音樂節奏的完美演出,畫的時候也要注意
手舞足蹈、四肢協調。

step 1

1 用鉛筆勾勒人體草稿,參
考P.36「氣質系」的人體
架構,畫出手腳擺動的姿
態。

2 接著,以軟毛筆完成整體
線條。

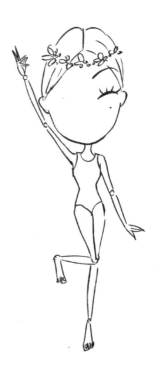

step 2

以一淺一深膚色麥克筆，均勻畫
出臉部與四肢。再以棉花棒沾取
少取粉彩或化妝品，拍打出腮
紅。

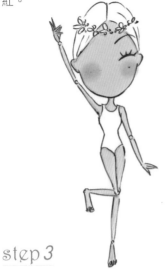

step 4

最後以水彩筆沾取淺紫、深紫色
水彩，完成泳裝的圖案。

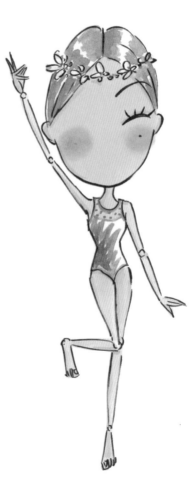

step 3

以淺膚色麥克筆畫出胸口紗網，
並沾取粉紅色水彩，點出蕾絲裝
飾。

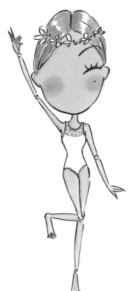

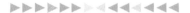
{ 職業棒球裝 }

20世紀初期,藍白細條紋的棒球服開始普及,加上棒球帽、棒球外套的自由混搭,更讓棒球裝成為球場以外的流行時尚。

 step 1

1 用鉛筆勾勒人體草稿,參考P.54「街拍系」的人體架構,畫出側身人體姿態。

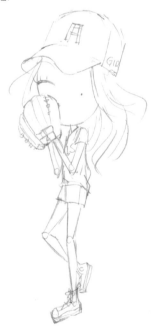

2 以軟毛筆完成整體線條。

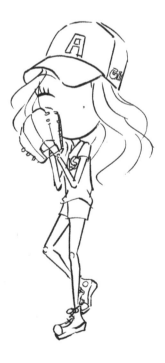

step 2

以膚色麥克筆表現膚色。並以水彩筆沾取褐色水彩,表現波浪長髮。

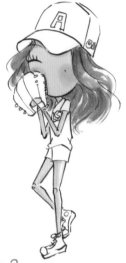

step 4

沾取駝色水彩,畫出棒球手套。最後完成細部上色。

step 3

沾取寶藍色水彩,畫出細條紋棒球衫、棒球帽及球鞋。

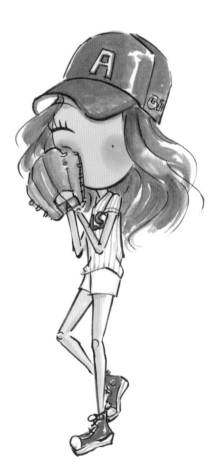

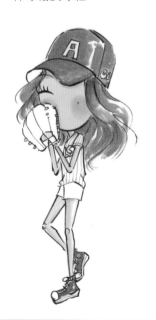

著色練習 Fashion Coloring

決定用哪一個顏色？先從哪裡下筆？

下筆的力道要多少？要塗滿還是留白？

滿到哪個程度？留白要留多少？

這些都是初學者最感困擾的地方，

即使是常常畫畫的人，

也常陷入選色障礙與著色障礙哩！

學會著色小魔法，

一起享受四季穿搭的時尚著色樂趣吧！

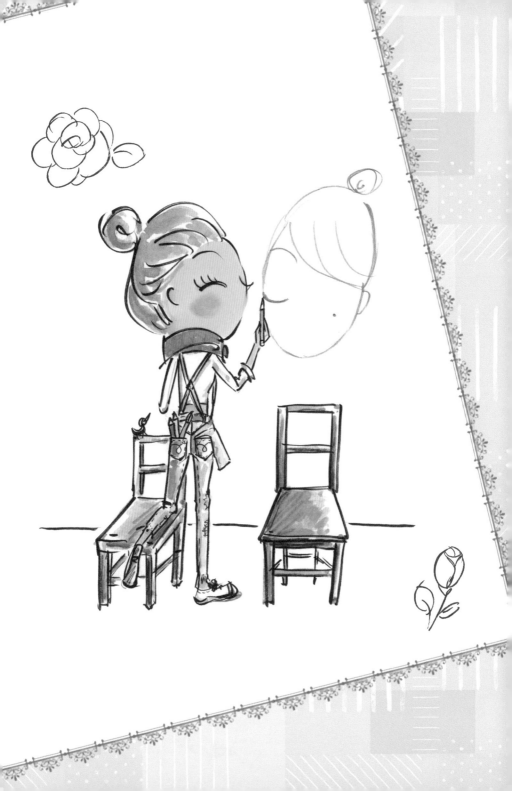

▶◀

成就感 UP
著色課

▶▶▶▶▶ ▷ ◀◁◀ ◀◀

線稿還未完全上手也 OK

五個著色小魔法,幫你解決擾人的
著色煩惱,再也不怕找不到上色的
地方囉!

Tips 1
找對位置再下筆

▶◀

整體配色需要有美感與色感,
沒有計畫好用色,很容易畫得
花花綠綠一團雜亂。平時多參
考國際品牌的廣告配色與設計
師穿搭配色,將有助於提昇配
色敏銳度。

色彩分配時，先從面積最大的單品開始選色，例如，洋裝、大衣
或長褲等。
如果是要凸顯局部設計或配件，例如，包包、帽子、鞋子等色彩，
就可以先選焦點色，避免與大面積同色系。
如上圖所示，同一款式造型，因選色考量不同，會呈現不一樣的
重點喔！

Tips 2
靠左靠右要判斷

▶◀

衣服穿在身上時，會隨身體律動而有不同皺褶變化，我們可以運用線條的直線、斜線與彎曲變化，表達皺褶、波浪與擺動方向。

■ 直線線條

直線代表剪裁俐落，上色時，也要沿著線條直向著色。

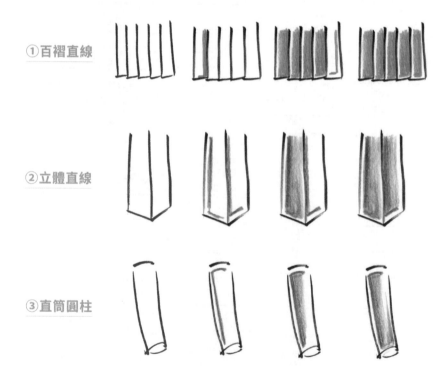

① 百褶直線

② 立體直線

③ 直筒圓柱

■ 彎曲線條

彎線代表柔軟有弧度，上色時可以搭配圈圈法與水滴狀上色法。

①關節凹褶

②泡泡抓褶

③波浪皺褶

■ 基本原則

線條與線條之間要留一點白緩衝，不要完全塗滿。尤其是靠近最外輪廓的線條，無論衣服或髮絲，都要留一點白，保持光感及立體感。

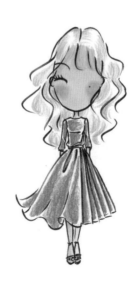

Tips 3
閃亮光澤要留白

▶◀

線條具有方向性與延展性，畫一條頭尾整齊的線，這條線就只是一段距離，而不是一條有延長效果的光影。

如果下筆時，可以讓頭尾如火箭一樣彈飛噴射，線條就變成有方向性。透過線條的拉伸，能讓線條產生光影，讓留白不是空格，而能呈現閃亮或反光效果。

→瀑布光影

→Z 字光影

①瀑布光影

以直向線條上下垂直延伸，線與線之間留白，產生如瀑布般上下延伸的光影，適合表現絲緞光澤。

② Z 字光影

以橫向線條左右水平堆疊，產生如 Z 字光影，適合表現具有厚度的亮皮漆皮等有亮度的材質。

Tips 4
前後上下加陰影

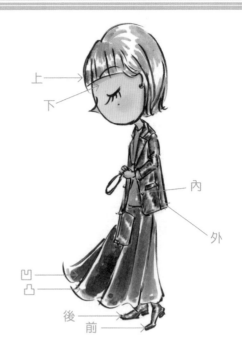

衣服與身體之間，身體各部位之間、或衣服與衣服之間，會產生上下、內外、前後不同的重疊。例如，衣服穿在身體的外面，瀏海覆蓋在前額的上面等。上色時，先整體觀察彼此相對位置，並在「下、內、凹、後」加上適度的陰影。

①上面的、較前面的或外側的，以及凸出的，都屬向光面。

②下面的、較後面的或內側的、以及凹面的，都屬於暗面。

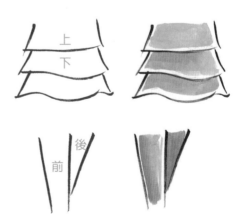

著色
練習題

這張背影女孩，一頭波浪
長髮，身穿緊身洋裝，配
上皮靴。試著找出凹凸、
前後、上下的相對關係，
並運用瀑布光影及ｚ字光
影來著色吧！（建議：頭
頂要留瀑布光影，長靴要
留字ｚ字光影）

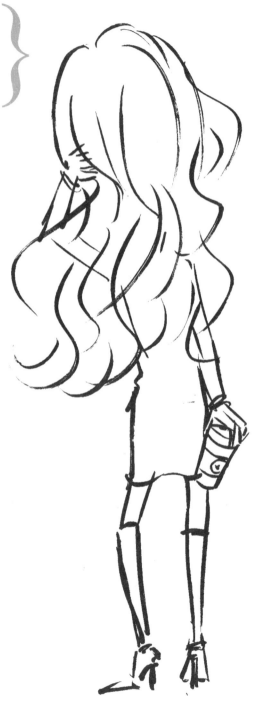

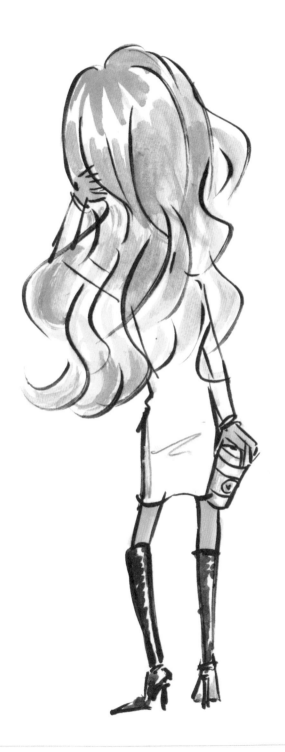

Tips 5
質感變化有紋路
▶◀

著色不只是塗滿顏色而已，應該還要能夠表達出質料的觸感，彷彿用手觸摸，可以感受到布料的紋理。

常見服裝的織品種類，主要分為梭織（平紋織、斜紋織、緞紋織）與針織。織造方式不同，織出來的成品，效果也會不同。上色時，可依據織品織法特性，刻意用線條表現出來。

平紋織

以梭子穿越經緯線，產生直線橫線交錯布紋。

緞紋織

組織緊密，長短纖維交織組合，呈現緞面織紋。

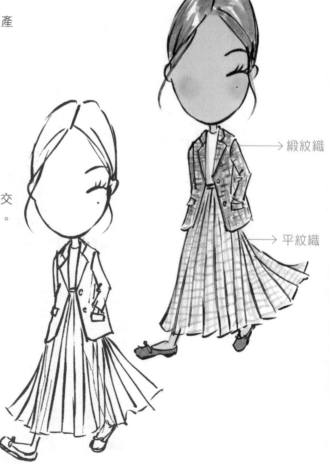

→ 緞紋織

→ 平紋織

斜紋織

呈現如牛仔布料般，凹凸斜紋粗曠紋理。

針織

多根紗線環環相扣，較有彈性也較有孔洞變化。

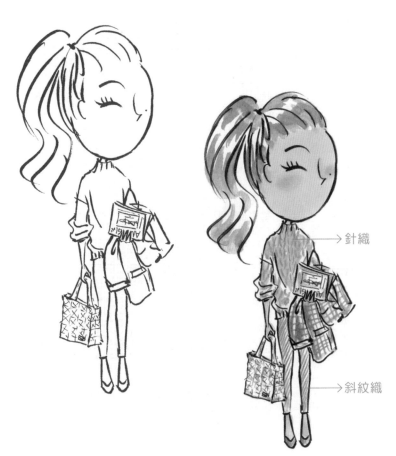

→針織

→斜紋織

Spring 春
著色練習

春天是百花齊放的季節，連身上的洋裝都暈染上盛開的花兒，選擇明度高的粉色系來上色，隨筆畫出淡淡柔柔的飄逸春裝！

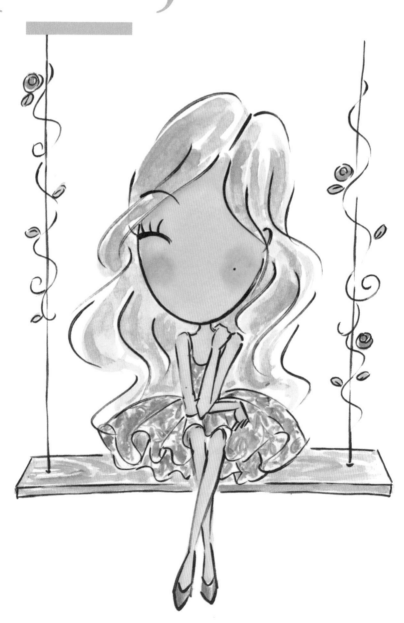

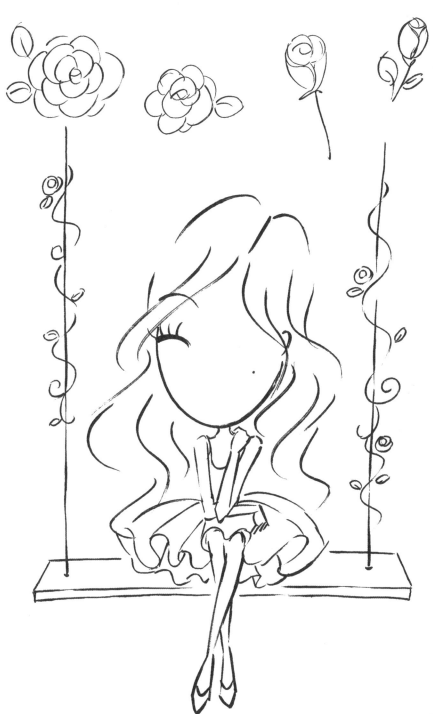

{ Summer 夏 著色練習 }

風和日麗的仲夏午後，是騎單車出遊的好時機。繽紛鮮豔的色彩，洋溢著青春活潑的氣息。選擇色彩飽和的高彩度配色，畫出歡樂的夏時尚。

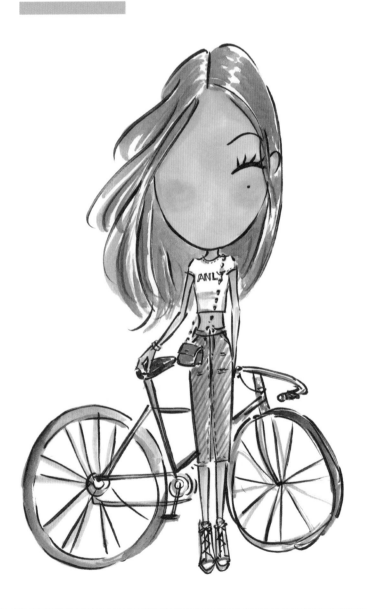

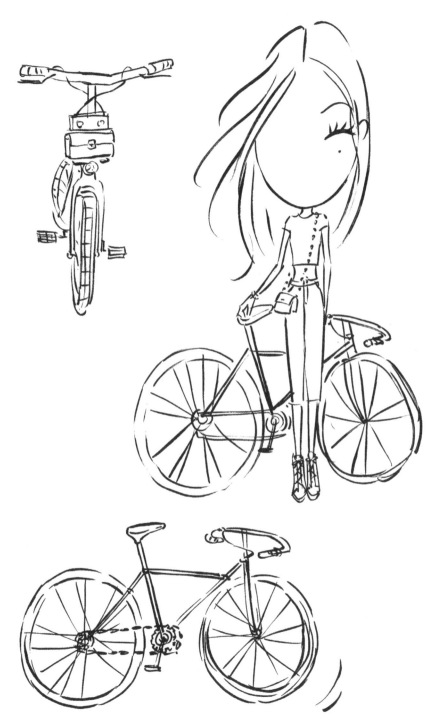

{ **Autumn 秋**
著色練習 }

秋風蕭蕭落葉飄，時令轉換到秋季，色彩也從高調轉為低調穩重，選擇帶點灰調、褐色、墨綠為主調，運用中間色系與大地色系，展現出秋天的多層次。

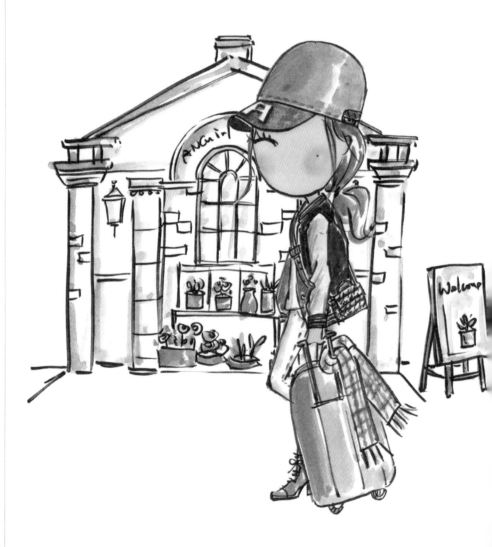

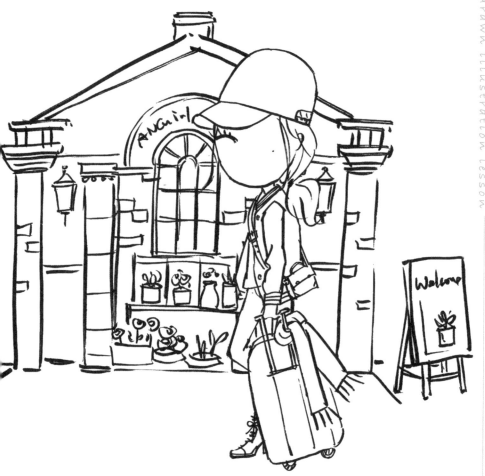

Winter 冬
著色練習

冬天集合了四季的款式與
質感，配件飾品更是豐富，
加上耶誕與跨年的氣氛影
響，色彩建議選擇飽和又
應景的紅配綠，呼應歡樂
的節慶。

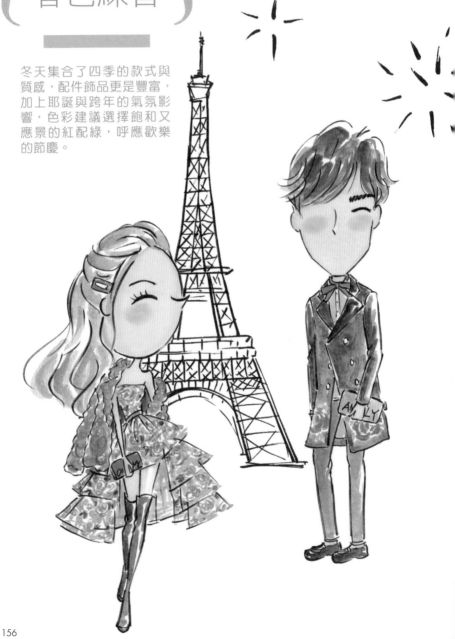

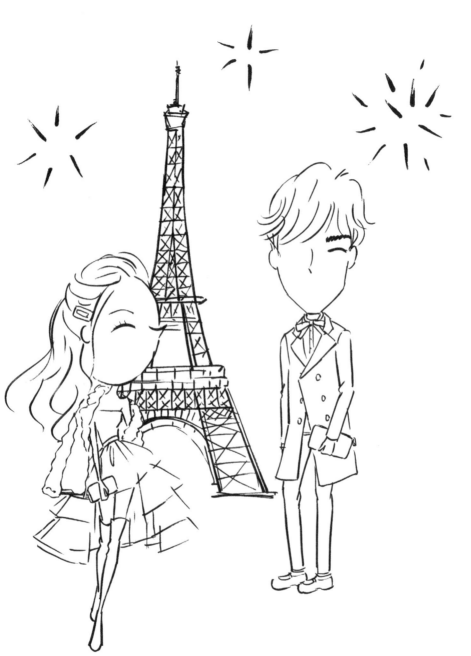

Q 萌版型
body proportions

跟著比例尺，一步一步畫出正確的 Q 萌人體，在還沒有很熟
練的時候，可以利用這些模版來練習。試看看，將描圖紙放
在版型上，照著描繪比例，也可以將版型影印下來，直接練
習畫喔！

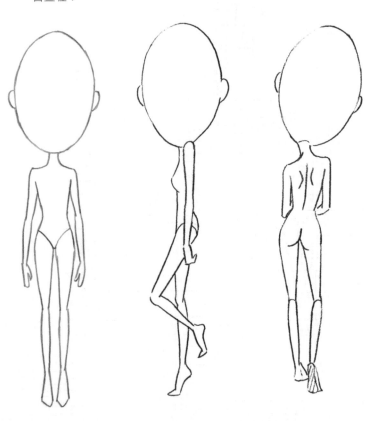

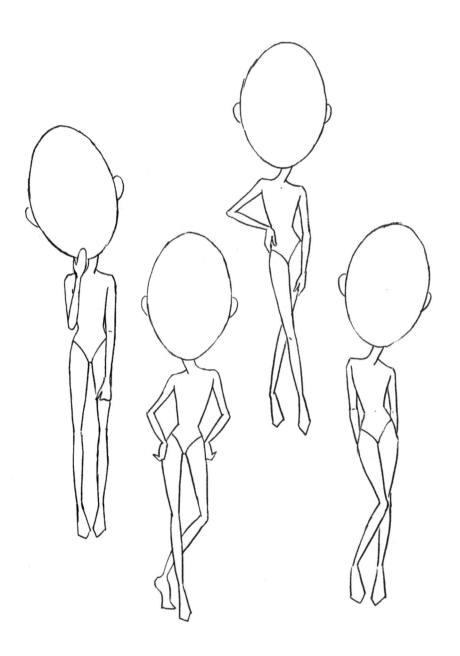

三頭身版型下載

基礎版型

身高 =9 ▲　　肩寬 =1 ▲

頭長 =3 ▲　　腰寬 =0.5 ▲

頭寬 =2 ▲　　臀寬 =1 ▲

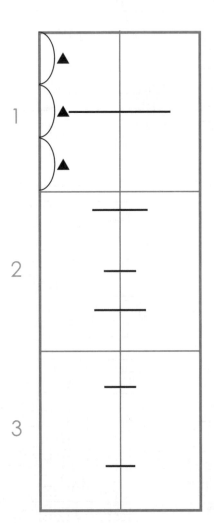

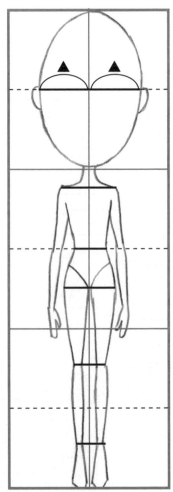

變化版型

氣質系模版　　　　　　街拍系模版

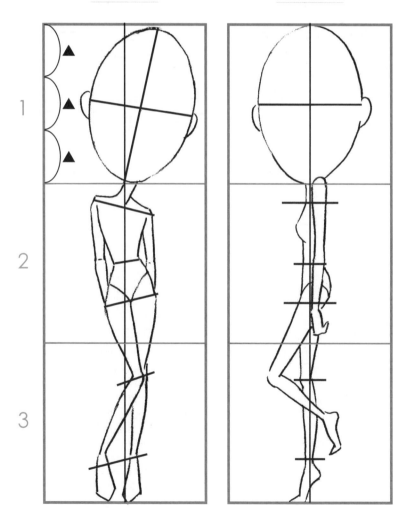

bon matin 136

大人系女孩の手繪插畫課

作　　　者	羅安琍（ANLY）	
社　　　長	張瑩瑩	
總 編 輯	蔡麗真	
美 術 編 輯	林佩樺	
封 面 設 計	倪旻鋒	
責 任 編 輯	莊麗娜	
行 銷 企 畫	林麗紅	
出　　　版	野人文化股份有限公司	
發　　　行	遠足文化事業股份有限公司	

地址：231新北市新店區民權路108-2號9樓
電話：（02）2218-1417
傳真：（02）8667-1065
電子信箱：service@bookreP.com.tw
網址：www.bookreP.com.tw
郵撥帳號：19504465遠足文化事業股份有限公司
客服專線：0800-221-029

讀書共和國出版集團

社　　　　　長	郭重興
發行人兼出版總監	曾大福
業 務 平 臺 總 經 理	李雪麗
業 務 平 臺 副 總 經 理	李復民
實 體 通 路 協 理	林詩富
網路暨海外通路協理	張鑫峰
特 販 通 路 協 理	陳綺瑩
印　　　務	黃禮賢、李孟儒
法 律 顧 問	華洋法律事務所　蘇文生律師
印　　　製	凱林彩印股份有限公司
初　　　版	2021年06月30日

9789863845454（PDF）
9789863845461（EPUB）
9789863845478（平裝）

有著作權　侵害必究
歡迎團體訂購，另有優惠，請洽業務部
（02）22181417分機1124、1135

特別聲明：有關本書的言論內容，不代表本公司／出版集團之立場與意見，文責由作者自行承擔。

國家圖書館出版品預行編目(CIP)資料

大人系女孩の手繪插畫課／羅安琍（ANLY）著.-- 初版.-- 新北市：野人文化股份有限公司出版：遠足文化事業股份有限公司發行，2021.07
168面；15×21公分.-- （bon matin；136）ISBN 978-986-384-547-8（平裝）1.插畫 2.繪畫技法
947.45　　　　　　　　　　　　　　　　　　　　　　　　　　　　　　　　　110008880

野人文化 讀者回函卡

感謝您購買《大人系女孩の手繪插畫課》

姓 名 _____ □女 □男　年齡 _____

地 址 _____

電 話 _____ 手機 _____

Email _____

學 歷　□國中(含以下) □高中職　□大專　　□研究所以上
職 業　□生產/製造　□金融/商業　□傳播/廣告　□軍警/公務員
　　　　□教育/文化　□旅遊/運輸　□醫療/保健　□仲介/服務
　　　　□學生　　　□自由/家管　□其他

◆你從何處知道此書？
　□書店　□書訊　□書評　□報紙　□廣播　□電視　□網路
　□廣告DM　□親友介紹　□其他

◆您在哪裡買到本書？
　□誠品書店　□誠品網路書店　□金石堂書店　□金石堂網路書店
　□博客來網路書店　□其他_____

◆你的閱讀習慣：
　□親子教養　□文學　□翻譯小說　□日文小說　□華文小說　□藝術設計
　□人文社科　□自然科學　□商業理財　□宗教哲學　□心理勵志
　□休閒生活（旅遊、瘦身、美容、園藝等）　□手工藝／DIY　□飲食／食譜
　□健康養生　□兩性　□圖文書／漫畫　□其他

◆你對本書的評價：（請填代號，1. 非常滿意　2. 滿意　3. 尚可　4. 待改進）
　書名_____封面設計_____版面編排_____印刷_____內容_____
　整體評價_____

◆希望我們為您增加什麼樣的內容：

◆你對本書的建議：

廣　告　回　函
板橋郵政管理局登記證
板橋廣字第１４３號

郵資已付　免貼郵票

23141
新北市新店區民權路108-2號9樓
野人文化股份有限公司 收

野人

請沿線撕下對折寄回

野人

書名：大人系女孩の手繪插畫課

書號：bon matin 136

vně píšťalky a ironické

vně píšťalky a ir